U0105538

趙宏 編著

目 錄 Contents

第三章————

篆刻所需器具與書籍

篆刻所需器具

　　「工欲善其事，必先利其器」，篆刻學習所用的東西較多，選擇價錢合理、適用順手器具很重要，它們可能會直接影響到以後篆刻的習慣和風格。

一　刻刀

　　刻石印的刻刀一般用平口刀（圖 3.1-1），要求有較高的耐磨性和適當的韌性，其鋼質一般有高碳鋼、高速鋼（鋒鋼）和合金鋼，其中合金鋼最硬，現在市

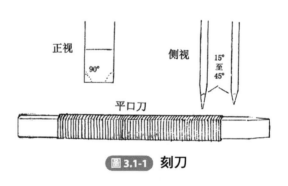

圖 3.1-1 刻刀

售有已經加工好的硬質合金刀頭的刻刀，甚便使用。由於現在的廉價印石多較頑劣，有一把硬度高、較鋒利的刻刀有益於學習篆刻。

　　刻刀的刀杆有方圓、粗細、長短之別。刀杆粗重易於發力卻欠靈

活，刀桿輕細靈活卻不易執握，難以發力。刀桿太長影響穩定性，太短又不方便運刀，一般以握在手中略高出虎口為宜。選擇時可據自己的習慣和愛好來定，最好大中小多備幾把，逐漸適應、選擇。

刻刀是平口刀，刻印時主要以刀角入石，刀角一定要呈 90 度，否則下刀時易跑刀，也不易刻准刻直。刻刀的刀口要兩面開口，開口的角度導致刻刀的鈍銳，銳鋒刀的夾角一般為 15～25 度，鈍鋒刀的夾角可大至 45 度。另外，刀的刃口一定要呈一條直線，厚薄均勻沒有歪斜，否則易跑刀；刀刃的銳、鈍不同，刻出的筆劃效果也有差異。銳鋒刻出的筆劃光潔、流暢，但刀鋒過銳，則易少含蓄、蒼茫之感。鈍鋒刻出的筆劃蒼勁、渾厚，但刀鋒過鈍，則易乏爽利感。

二　印石

可供刻印的材料很多，如金屬、骨角、晶玉、竹木等，但最能充分表現篆刻藝術風格的還是石質印材。現在所用的印石在礦物學上通稱為「葉蠟石」，軟硬適宜，其中質地、色彩好的，晶瑩剔透，本身就具有很高的觀賞價值。據產地的不同，印石主要有以下幾種：

1. 青田石

青田石產于浙江青田縣城南堯氏山、圖書山、西山等地，石質細膩溫潤，富於光澤，不硬不燥，爽利易刻。青田縣古屬處州，故也稱「處州石」。高檔的青田凍石有封門石、旦洪石、白洋石、季山石、武池石等十幾類。青田石的開採可上溯到六朝時期，兩宋時期青田石

雕曾有較快的進展，作為印章材料應在元明之時，由於青田石曾被大量雕刻「圖書印記」，以致青田石有「圖書石」之稱。青田石與壽山石齊名，其封門青、燈光凍、醬油青、藍花青等都很珍貴，溫潤細膩，極易受刀，為印石中的上品。普通的青田石雖不如凍石名貴，但極易鐫刻，為初學首選。

2. 壽山石

壽山石產于福建省福州市郊之壽山。壽山石色彩瑰麗，除作印外，也是雕刻工藝的上好材料，其種類、名稱極為繁多，或以產地，或以坑洞，或論石質，不下數百種。壽山石主要有田坑、水坑、山坑三大類，田坑石指的是壽山鄉洋隔界一帶溪水旁水田底所埋藏的零散獨石，是零散的石塊被壓在田間底層或古泥層中，長期受溪水的浸潤而形成特殊的石質，細膩、晶瑩、透澈，由於它「無根而璞」，又「無脈可尋」，只能靠偶然挖掘得之，產量稀少，故極為珍貴，歷來有「石帝」之稱，具有「細、潔、溫、潤、凝、膩」六德。田坑石最佳者是田黃石，極其昂貴，很早就有「一兩田黃數兩金」之稱，其外表光潤細澤，溫嫩通靈，玲瓏剔透，色呈微透明或半透明，隱約可見細蘿蔔絲樣紋路，以黃金黃、橘皮黃為上；水坑指壽山東南坑頭占山麓，因礦洞多浸於溪澗之中，故統稱「水坑石」。印石常年受地下水侵蝕，多呈透明狀，瑩澈凝膩，壽山石中的「晶、凍」多出於此，著名者有水晶凍、魚腦凍、牛角凍、桃花凍、瑪瑙凍以及坑頭田、凍油石等；山坑泛指壽山周圍的蠟石礦，由高山、旗山、月洋三大礦系組成，多產於山中的坑洞，故名之。山坑多以產地命名，如高山石、都成坑、月尾石、旗降石、柳坪石、老嶺石、月洋石等。明清以來，壽

山石以潔淨如玉，易於受刀聞名於世。

3. 昌化石

昌化石產于浙江省臨安市昌化鎮西北玉岩山康山嶺。昌化石的開採始于明初，距今已有六百多年的歷史，其中最為名貴的就是雞血石。所謂「雞血」實際是一種辰砂集合體，色彩鮮豔嬌媚。雞血石以血色的紅度、形態、厚度、大小等方面判斷價值的高低，其中又以底子透澈、細膩溫潤的凍石為最佳，如黃凍地、羊脂地、牛角地、藕粉地、桃花地等。雞血石價格昂貴，與壽山的「田黃」、青田的「燈光凍」並稱三大珍品。但一般不含雞血、不帶凍的昌化石主要由地開石、高嶺石等黏土礦物構成，石質略感膩澀、堅燥，多含有砂釘。

4. 巴林石

巴林石產於內蒙古自治區赤峰市巴林右旗之大板鎮，是近 20 年來才廣泛作為印材的，主要分為雞血石、凍石、彩石三大類，石質與昌化、壽山相似，表面光潔、細膩、美觀，但奏刀略感澀膩，劣者脆、膩、易崩並滯刀。

另外，如浙江寧波的大松石、蕭山石，福建的莆田石，山東萊州的萊石，湖北的楚石，陝西的煤精石、北京的房山石以及甘肅、山西、吉林等地也都產印石，只要質地合適，皆可充作印材。對於初學者來說，有機會的話，各種印石最好都要嘗試，並注意體會不同印石的石性，逐漸積累經驗，以後才可做到因材施刀。

這裡再簡單談談如何挑選印石。首先要注意印石的質地、紋理。以質地細膩溫潤，不硬不燥，光潔晶瑩，易於受刀者為佳，凍石為其

中上品，印石的紋理則以色美、自然為上，選石以石質與紋理相得益彰為最佳；其次要注意仔細辨別有無裂紋和硬質砂釘等雜物，現在採石多用爆破，裂紋很普遍，若未察覺，刻字時除易造成筆劃剝落、前功盡棄外，還有可能「跑刀」，造成「流血事件」。廉價印石中的砂釘很難鐫刻，選石時儘量選擇質地純淨的。另外，市售的高檔印石表面往往塗有一層植物油（如白茶油等），起保護、滋潤作用，廉價印石的表面也都有一層蠟，致使印石的裂紋、砂釘被掩蓋，挑選時務必留意；再次來談印石的鈕式。印鈕若刻制得高雅、古樸，可與篆刻作品交相輝映，甚至還會使印石憑增價值。但低檔印石的鈕多較粗俗，若無特殊要求，倒不如無鈕的印石更為實惠。

三 印泥

篆刻藝術是通過印蛻來欣賞的，印泥品質的好壞，直接關係到鈐印的效果，故印人對印泥都很講究。優質印泥絨細、不滲油，質地細膩、厚重，色澤豔麗、沉著，鈐印後的印蛻富有立體感且經久不變。而劣質印泥鈐出的印蛻，色澤灰暗、淺薄，鈐印多次後，印面、字口便會堵塞，甚或出現「拉毛」、「滲油」等現象，印跡模糊難看。

印泥的主要成分是朱砂、艾絨和陳年的白蓖麻油，顏色主要以紅色為主，兼有黑、藍、仿古色（深褐色）等，其中紅色印泥是用漂制朱砂時沉澱在最底層的朱砂製成的，鈐印出的印蛻鮮紅帶紫，厚重沉著，而所謂的朱磦印泥則是用浮在較上層的朱砂細末調製成的，印蛻

呈紅黃色，較為清雅。製作印泥時，因在朱砂中加有其他原料，也就有了不同的品種。現市售印泥，以上海、蘇州、漳州、杭州等地所產為佳，挑選時以質地細膩濃厚，色澤鮮豔沉著，暑天不爛，冷天不凍，不滲油為好。印泥品質不一，價格相差懸殊，初學者可依經濟力量選購，一般來說，印泥的品質與價格成正比。

另外，印泥存放時要注意選擇瓷質的印泥盒，以防滲油，最好不用金屬盒盛裝印泥。印泥盒蓋縫隙要小，以避免油質揮發和灰塵侵入。印泥在使用一段時間後，要用骨制印筋進行攪拌，使油、朱砂、艾絨均勻結合，以免板結，攪拌時一定要沿著一個方向攪拌，否則易拉斷艾絨，破壞印泥的品質。印泥在存放一段時間後，因油輕、砂重會導致油上浮在印泥表面，也需要經常攪拌。另外，印泥用久了油量減少顯得乾澀，此時切不可隨意添加印油，若是高檔印泥應寄回廠方用專用印油重新調製，否則印泥品質將大打折扣。

四　其他

除以上三個大件以外，篆刻學習的工具材料還有如下一些東西：

印床：用來固定印章的夾具，多以硬木製成，形制如圖 3.1-2。也有用金屬壓力軸承製成的印床，優點是印章能夠隨意轉動。但初學治印時一般不必用，以手握石，更靈活方便。印床多在刻牙、角、金屬印或小扇章及隨形石時使用。

圖 3.1-2 印床　　　　　　　　**圖 3.1-3** 印規

　　印規：用於鈐印時定位。印規其實就是一把較厚的角尺，用料以稍重為好，這樣鈐印時就不易移動。使用印規可重複鈐印，以使印文厚重、鮮豔奪目，如圖 3.1-3。

　　砂輪或砂紙：用以磨平印章。砂輪用於粗磨，磨時可蘸水，既快且少粉塵；砂紙宜備粗細兩種，石章刻治前要用細砂紙精磨，否則粗磨時留下的刮痕會影響下刀和鈐印效果。

　　毛筆：用以勾描、摹寫印稿。可選用「小紅毛」、「鬚眉」、「小紫圭」等筆鋒尖細的硬毫小楷，另備一隻乾淨的大楷羊毫筆，在拓邊款和印稿上石時蘸水用。

　　墨：要用上等油煙墨，好的書畫墨汁亦可。在摹寫印稿時用墨務必要濃，這樣在印稿上石時才能清楚地複印到印面上。拓邊款用墨，最忌宿墨，否則裱拓時遇水易滲出墨暈，應先把硯臺洗淨後再研墨。而所用的硯臺以端、歙硯為最好，一般石硯只要光平滋潤，易於發墨也可使用。

　　紙：包括拷貝紙、印譜紙、宣紙等。拷貝紙用於「渡稿上石」，

這種紙的特性是透明、滲水且不吸墨，在用墨書寫好的印稿背面施以少量的水後，可滲到正面，墨稿著水後自然脫落到印面上。鈐制印譜一般用連史紙，此紙薄而光滑，鈐印時不易起毛，能很好地體現篆刻作品的神采，其他細薄勻淨的宣紙也可使用。宣紙用於水渡上石時吸去水分，可稍厚，而拓印邊款一般需用較薄的宣紙。

　　毛刷：用來清除石屑，以免污染印泥，式樣大小不拘。可用舊牙刷代替。

　　棕刷：俗稱「棕老虎」（圖 3.1-4），用以拓制印章邊款，是由棕絲捆紮而成。但新棕刷粗細不均且頭部較為尖硬，容易刷破紙拓，可於砂石等粗糙之地磨擦，使之變軟、光滑。也可用市售刷油漆的小刷子，留下 1～2 釐米，切成齊平，打磨後代替棕刷，很方便，效果亦可。

　　拓包：拓邊款時用於沾墨撲打拓紙，其形狀如圖 3.1-5。拓包一般都是自製，做法是剪一個直徑 1.5 釐米左右的圓形硬紙板，以柔軟的棉花加以包裹，底部略厚，外部依次分別裹以塑膠紙、略大的較厚

圖 3.1-4 棕刷　　　　　　**圖 3.1-5** 拓包

布料，最後再以軟細緞包紮成扁圓球狀，於頸部以線紮緊即可。需強調的是，印章邊款的字跡一般較細，最外層須包以細緞，拓時才能纖微畢現。

此外還有其他一些小物品，如拍打拓包用的白瓷小碟，用於檢查印面文字是否妥當的小鏡子，鈐印時墊在下面的硬橡皮墊，用於鋸斷、加工印石的鋼鋸等。

第二節 ○────────
篆刻所需工具書

一　查找古璽文字的工具書

　　《古璽文編》，羅福頤主編，1981 年文物出版社出版。是作者據《古璽文字徵》基礎上編輯修訂而成。收錄了古璽文 2773 字，其中正編 1432 字，合文 31 字，附錄 1310 字。與《古璽彙編》為姊妹編，所用資料均出於《古璽彙編》，每字下的號碼，即《古璽彙編》中的編號，極便使用。此書採用古璽原文照相複製而成，真實地反映了古璽文字的本來面目。凡《說文》有的字冠以小篆，字下附楷書。《說文》所無之字，字首冠以隸定的字體。按《說文》順序編輯，書後附有筆劃查字表。是查找、學習古璽文字的可靠資料。

　　《古籀彙編》，徐文鏡著。成書於 1934 年，商務印書館出版，現行本為 1988 年由武漢古籍書店出版。書中彙集甲骨刻辭、鐘鼎款識、周宣石鼓、秦漢吉金以及古璽、古陶、古幣、古兵器等各時期文字共 32761 字。共十四卷，每卷分上、下兩編，書中注明所選文字的出處，並引入《說文解字》的解釋，是一部勾描精細，內容翔實，收

集大篆文字較多的工具書，也可作查找古璽文字輔助工具書。字典附有按《說文解字》順序排列的檢字表。

《金文編》，容庚編著。此書初版在 1925 年，後經 1939 年、1959 年、1984 年三次增修，於 1985 年由中華書局出版，書中引用器目 32 類，共 3902 器，引用書目 55 種，正編共十四卷，字頭 2420 字，重文 19357 字。附錄共上、下兩卷，文 1352 字，重文 1132 字。該書摹描精細，考證精審，書後附有檢字表，是一部集金文之大成的巨著，為古璽研究、創作的重要工具書。

《金石大字典》，清汪仁壽編輯，共三十二卷。1981 年由天津古籍書店影印出版。該書以「博采兼收眾體」為宗旨，所收文字近 3800 個，包括說文小篆、籀文、古文、鐘鼎文、石鼓文、秦漢石碣、漢磚文、漢印文等字體，不下百十餘種，全書以康熙字典部首檢字表為順序，篆刻研究和創作時也可參考。

二　查找繆篆的工具書

《漢印文字徵》，羅福頤編，1978 年文物出版社出版。明清以來諸家珍藏的 40 多種漢代印譜中，收集漢魏官私的文字共 2646 字，重文 7432 字，合計 10087 字，其中《說文》所無之字 200 多字。字頭為小篆，《漢印文字徵補》補正編之缺字 200 多字。是書印文據原印摹寫，摹寫之精一直享有盛譽，是學習、研究繆篆的可靠資料。

《漢印分韻合編》，是 1979 年由上海書店將清代袁日省、謝景卿、近人孟昭鴻的《漢印分韻》正集、續集、三集合編而成的。共收錄單字約 2000 字，集漢代印文 15000 多字。按原韻重新整理編排，並新增部首索引，影印出版，在篆刻愛好者中流傳甚廣，也是篆刻家常備的工具書。但書中也收錄了一些錯訛之字，使用時還需慎重。

三　查找小篆的工具書

　　《說文解字》，漢許慎撰，收 9353 字，重文 1163 字。按文字的形體偏旁構造分列為 540 部，以小篆為主，列古文、籀文等異體字為重文。字義解釋皆本六書，是學習篆刻的必備之書。

　　《說文解字注》，清段玉裁撰，對《說文》逐字解釋，引證豐富，凡《玉篇》、《廣韻》及各經典訓詁與《說文》有異者，無不採集考訂，以求精確之指歸。此書是《說文》最好的注本之一。

四　其他

　　《篆刻字典》，由吉林文史出版社 1988 年出版，是查找明清印人篆刻用字的工具書。共收明清以來主要篆刻家 340 人，收錄單字 3300 餘字，共收印文 45000 字，每字後皆注明作者，附有檢字表及索引，並按《現代漢語詞典》排列，頗便當代人使用。由於所收印文

為原大影印剪貼，沒有失真的問題，書後附有《印人小傳》也可供參考。

《璽印文綜》，方介堪編纂，張如元整理，1989年上海書店出版社出版。該書收錄了先秦古璽和兩漢的繆篆文字，印文按《說文解字》順序編排，以篆書作字頭，下附楷體，正文先列古璽文字，次列秦漢魏晉南北朝印文，鳥蟲書列在最後，所收單字3975個，共收璽印文字21800餘字，其中古璽文字逾2000字。該書均按原字大小勾摹，描寫甚精，唯所收字未注明出處，影響了學術價值，甚為遺憾。

對查檢篆書有幫助的工具書還有徐中舒主編的《漢語古文字字形表》、《秦漢魏晉篆隸字形表》（四川人民出版社），高明編《古文字類編》（中華書局）以及日本人北川博邦所編的《清人篆隸字彙》等。此外，王同愈所著《小篆疑難字字典》（上海書畫出版社）與《漢語大字典》（湖北長江出版集團、四川辭書出版社等）對幫助我們正確地抉擇篆文也有重要的作用。

篆刻所需印譜

　　學習篆刻藝術需要臨摹前人的篆刻作品，能得見原印當然是件幸事，但古代銅印傳世不多，明清篆刻石章又質脆易碎，後世流傳不易，遂使印蛻成為篆刻藝術最主要載體，將眾多印蛻匯輯在一起就成為印譜。

　　印譜有兩大類：一類是集古印譜，是宋元以來的學者、鑒藏家匯輯的先秦兩漢六朝印章的印譜，晚清時還包括了封泥和陶文的集譜；一類是印人篆刻印譜，主要是元明篆刻藝術產生以來印人篆刻作品的集輯。

一　集古印譜

　　《古璽彙編》，羅福頤主編，文物出版社 1981 年出版。收錄了故宮博物院、各省市博物館的藏品及前人印譜中的古璽 5708 方，堪稱集古璽之大成，是學習、研究古璽的重要資料。

　　《故宮博物院藏古璽印選》，羅福頤主編，1982 年由文物出版

社出版。該書共收錄古璽印 645 方，大多為故宮所收藏，分為戰國古璽、秦漢至南北朝官印、秦漢魏晉私印、唐宋以後官私印四部分。既重印文，兼及鈕式，將璽印鈕式以照相形式影印出來，印刷精良，鈐拓考究，以供學者臨摹、欣賞。

《上海博物館藏印選》，1979 年由上海書畫出版社出版。選輯從戰國至清初各個時期的銅、玉、金、銀等印材的官私印共 472 方，並將上海博物館複製的戰國至晉印章的封泥拓本一併選入，附于該印之下，對理解封泥文字與古璽印之間的關係頗有幫助，也對學習篆刻者開闊視野很有益處。該書每方印均有釋文，並於譜後附有典型印鈕的照片，以供學習、欣賞。

《十鐘山房印舉選》，上海書畫出版社 1985 年出版。作品選自《十鐘山房印舉》，原譜由清代陳介祺輯，集六朝前之古印 12000 餘方。此書從中選出有代表性和藝術性較高的 2000 餘方，增補釋文而成，頗利於臨摹、欣賞。

《印典》，康殷、任兆鳳主編，1993 年由國際文化出版公司出版。《印典》共收古印譜百餘種，印拓四萬餘方，分為四冊，上溯先秦，下至六朝官璽印、封泥，以及宋元押和個別唐宋印。該書於每字之下，直列凡有其字的所有印拓，並首先以字形的古、近、正、變分列，次按晚周、秦西漢、東漢、三國、六朝的時代為序排列印文，按《說文解字》為序排列，以小篆為字頭，《說文》所無者標以楷書。每冊都有檢字表，第四冊附有檢字總表。該書既可作為印譜欣賞，又可據以查檢印文，具有印譜、字書兩者之功效，頗便於研究者。

其他還有：

《秦漢南北朝官印征存》，羅福頤輯，文物出版社出版。

《吉林大學藏古璽印選》，吉林大學歷史系文物陳列室編，文物出版社出版。

《天津市藝術博物館藏古璽印選》，天津市藝術博物館編，文物出版社出版。

《湖南省博物館藏古璽印選》，湖南省博物館編，上海書店出版。

《常熟博物館藏印集》，錢浚、吳慧虞編，人民美術出版社出版。

《古圖形璽印匯》、《古圖形璽印匯續集》，康殷輯，河北美術出版社出版。

《周叔弢先生捐獻璽印選》，天津人民美術出版社出版。

《伏廬藏印》，陳漢弟輯，上海書店出版。

《雙虞壺齋印存》，清吳式芬輯，上海書店出版。

《赫連泉館古印存》，羅振玉輯，上海書店出版。

《澂秋館印存》，清陳寶琛輯，上海書店出版。

《十六金符齋印存》，清吳大澂輯，上海書店出版。

《魏石經室古璽印景》，周進輯，上海書店出版。

《齊魯古印捃》，清高慶齡輯，上海書店出版。

《續齊魯古印捃》，郭裕之輯，上海書店出版。

《吉金齋古銅印譜》，清何昆玉輯，上海書店出版。

《二百蘭亭齋古銅印譜》，清吳云輯，西泠印社出版。

《秦漢鳥蟲篆印選》，韓天衡編訂，上海書店出版。

《山東新出土古璽印》，賴非主編，齊魯書社出版。

《陝西新出土古代璽印》，伏海翔編，上海書店出版。

《兩罍軒印考漫存》，清吳云編，上海書店出版。

《兩漢官印匯考》，孫慰祖主編，上海書畫出版社、大業公司聯合出版。

《封泥彙編》，吳幼潛編，上海古籍書店出版。

《古封泥集成》，孫慰祖主編，上海書店出版。

《秦封泥集》，周曉陸、路東之編著，三秦出版社出版。

《新出土秦代封泥印集》，傅嘉儀編著，西泠印社出版。

二　印人篆刻印譜

印人篆刻印譜最著名的是所謂「三堂印譜」，即明張灝所輯《學山堂印譜》、清初周亮工輯《賴古堂印譜》、清中期汪啟淑所輯《飛鴻堂印譜》。三譜匯輯當時大量印人作品為譜，可基本代表當時印壇的整體發展狀況，既使很多印人的作品不致湮沒，也是後人研究篆刻史的第一手資料。

《明清篆刻流派印譜》，方去疾編訂，上海書畫出版社 1980 年出版。集明末至晚清 124 位元篆刻家的作品，並附有作者簡介和藝術評介，從中可以看出明清流派篆刻藝術的發展概況，是學習篆刻史的可靠資料。

此外，已正式出版的印譜還有很多，下面擇要羅列一些：

《西泠八家印選》，丁仁編，上海古籍出版社出版。

《賴古堂印譜》，清汪啟淑編，上海古籍出版社出版。

《學山堂印譜》，明張灝編，上海古籍出版社出版。

《樂只室印譜》，高絡園編，上海書店出版。

《傳朴堂藏印菁華》，葛昌楹、葛書徵編，上海書店出版。

《西泠四家印譜》，西泠印社出版。

《西泠後四家印譜》，西泠印社出版。

《吳讓之印譜》，上海書畫出版社出版。

《趙之謙印譜》，上海書畫出版社出版。

《黃牧甫印譜》，上海書畫出版社出版。

《吳昌碩印譜》，上海書畫出版社出版。

《錢松印譜》，上海書畫出版社出版。

《胡钁印譜》，上海書畫出版社出版。

《黃士陵印譜》，上海書店出版。

第四章————

篆刻的臨摹與學習

篆刻的程式

初學篆刻，應先瞭解刻印的程式、步驟。

一　磨平印面

以粗砂紙或砂輪將石面磨平，然後再用細砂紙磨去劃痕。石面一定要平整，否則鈐印時易厚薄不均。可將印石置於玻璃上按押檢查，若有晃動，則說明印面尚未平整。市售石章表面往往有一層蠟，須磨去，否則無法寫上墨稿。

二　摹寫或設計印稿

摹寫是在拷貝紙上勾描出要臨摹的印樣，具體方法見後；設計印稿是章法的設計過程，具體方法亦見後。作者設計時可先隨意設計出多個草稿，確定一種樣式後，將拷貝紙置於印面以手按出印面的輪廓，用鉛筆設計好印稿，再用小毛筆蘸濃墨仔細寫清楚。

☰ 印稿上石

印稿上石主要有兩種方法：

1. 渡稿上石。將摹寫或篆寫好的墨稿反貼在印面上並固定好，以乾淨毛筆蘸水塗在上面，用宣紙吸去餘水，保持濕潤，再用力按壓，反復幾次，墨稿就反印到石面上了。上述過程應注意：用墨要濃，用水要適量，水多則墨稿會洇成一片，水少又不易清晰。印稿上石後若有不清晰的地方，可用小毛筆加以描補，描補時還可用鏡子觀察一下印稿上石的效果。這個方法初學者一定要掌握，只有將印稿準確上石，才能為下一步刻石打下基礎。

2. 反寫上石。根據設計好的印稿，先用鉛筆直接用反文在印面上勾勒出印樣，再用小毛筆蘸墨描好印稿。直接反寫印稿應是治印比較熟練以後的事，為準確地書寫印稿，可將在拷貝紙上設計的印稿反置參考。

另外，現在還有稀料（或洗甲水）上石的方法。將設計好的或要摹刻的印章範本複印後，選擇一塊略大於原印的印石，將影本對齊貼在印面上，再將稀料塗在背面，用宣紙吸去多餘的稀料並反復按壓，因墨粉遇稀料即脫落在印面上，使印章範本清晰、準確地渡至印面，並且放大、縮小皆可如意。此法雖然省去了摹寫印稿的麻煩，但卻使我們失去了摹寫印稿時對原印細緻入微的觀察和理解，故此法不宜初學者使用。

刻印文

印稿上石後即可依印稿提刀治印，具體執刀、運刀的方法，後面再詳細介紹。治印要「大膽落刀，小心收拾」，治印完成後可用小鏡子觀察效果，進行「收拾」，務必錦上添花。

鈐印及修改

印文刻畢，須先用毛刷刷去石屑，擦去墨痕，以免汙損印泥。

然後再蘸勻印泥，一般朱文蘸泥稍薄，白文可稍微加厚，使朱文不致過粗，白文則顯得渾厚。

鈐印時四面用力要均勻，鈐後未揭印譜紙之前，可從紙的背面來看印泥是否均勻，並用印泥盒的背部或指甲蓋在不均勻處輕輕摩擦，使之清晰。有時為了顯得厚重，可用印規在預定鈐蓋印章的地方放好，沿印規內側緊貼鈐下印石，鈐印後使印規原地不動，取下印章，再重複鈐印一遍或兩遍，直至滿意。

鈐印時可在印譜紙下墊橡膠墊或書本，但不宜過軟、過厚，以免白文過細、朱文過粗，有失原印神采。有的前輩篆刻家為了不失所刻印章原貌，甚至在印譜紙下墊上平滑的玻璃板。

鈐出印樣後若有不滿意處，可反復修改，直至完善，這是與書法創作不同的地方。初學臨摹時反復修改更是常事，修改本身也是體會

刀感和石性的過程，隨著熟練程度的加深，修改也會越來越少。

　　治印時刻得過分的地方很難彌補，可考慮用砂紙磨去一層，再鈐印後進行修改。在創作中有時還會出現意料之外的效果。

六　刻款、拓款

　　印文完成後，還要在印石側面刻上邊款。若有需要，還要將邊款拓下來。這一步驟在後面將詳細介紹。

篆刻的刀法

刀法，包括執刀法和運刀法。

一　執刀法

常用的執刀法有捏拳式和三指包抄式兩種，可根據所持刻刀的粗細，印石的大小、軟硬，用力的輕重，所刻印章的風格等方面，採用不同的執刀法。

1. 捏拳式（圖 4.2-1）

捏拳式一般在印石較大，刀身較粗，需要發力較大時使用。其姿勢如同握拳，刻刀在手掌中心。此式刻制精微之處較為吃力，多用於粗獷的風格，在朱文鏟去印底時也可使用。

2. 三指包抄式（圖 4.2-2）

三指包抄式最為常用，以拇指和食指、中指三指為主，於刻刀左右兩側鉗住刀身，再輔以無名指、小指，也要求指實掌虛。其中無名指可抵于印石側面，使手有所依託，便於控制刻刀的力度、方向。此

圖 4.2-1　捏拳式

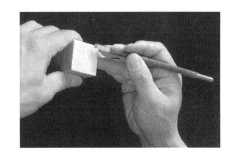

圖 4.2-2　三指包抄式

法能表現細膩的變化，但需要較強的腕力和指力。

　　一般來說，刻大印用捏拳式，小印用三指包抄式。其實在治印過程中，執刀是無定法的，可因人、因材、因刀而異，以刻出最好的效果而定。

二　運刀法

　　前文對刀法曾有述及，清人曾總結十九種之多的刀法，過於繁瑣、玄虛，令人難以捉摸。其實眾多的刀法多是因下刀方向、角度的不同，用刀的輕重緩疾，乃至印材的軟硬等而施以的各種名目。其實，刻印刀法，只有沖刀、切刀兩大類。

1. 沖刀法

　　沖刀法最為常用，要求執刀時斜執刀杆，與印面大致在 30～45 度之間，沖刀方向一般由右向左，也有由下向上的，刻時最好以無名

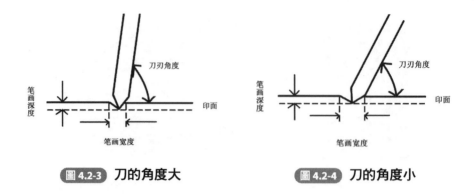

圖 4.2-3 刀的角度大　　　　　　**圖 4.2-4** 刀的角度小

指抵住石章側面，使手腕向前沖刻時能有一股相反的力量，用來控制刀的力度、深度和速度。

　　沖刀只用一邊的刀鋒，另一刀角向內、向外依每人的習慣和所學流派而定，但要留心刀角的方向關係到筆劃崩損面是向上或是向下；在同等力度的情況下，刀角向外或向內方向角度的大小，又關係所刻筆劃的粗細、深淺，角度大則筆劃細而深（圖 4.2-3），角度小則筆劃寬而淺（圖 4.2-4）。

　　沖刀要求准、穩、狠。下刀前看好筆劃的位置，保證入刀準確；沖刀時把握好力度、角度和速度，沖刀的力是一個向前、向下的合力，如圖 4.2-5，有的初學者或刻得較淺以致容易滑刀，或刻得太深以致刻刀無法前行，就是這個合力不太合適。這個合力可以用力度和刀杆的角度來調節。

2. 切刀法

　　切刀法是將刀杆豎起，與印面大致成 45～65 度。刻印時以刀角入石，然後朝筆劃的方向以刀刃切下，時提時按，一個筆劃需連續幾

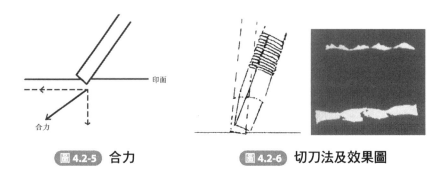

圖 4.2-5　合力　　　　圖 4.2-6　切刀法及效果圖

次切刻才能完成，由於切入的方向與行進的方向不完全一致，造成一個完整的筆劃有多個接頭，顯得筆劃呈不光滑的波折起伏之狀（圖4.2-6）。

切刀可以有三個方向：由外向內切時，以刀鋒前角入石；由右向左切時，以刀鋒右角入石；由內向外切時，以刀鋒內角入石。

沖刀的線條流暢、穩健，切刀的線條峻峭、蒼茫。學鄧石如、吳讓之務以沖刀，刻浙派印則須掌握切刀法。在實際操作中，很多時候都是以某種刀法為主，再輔以沖、切結合。刀法是手段，目的是為了表現風格、筆法，不可因刀而失筆，也不可因筆而失刀。

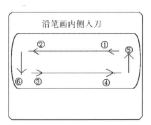

3. 白文刻法

白文是將印文部分刻去，故

圖 4.2-7　白文刻法及雙刀運刀示意圖

又稱「陰文」。有單刀、雙刀兩種刻法。

單刀是一刀完成一筆，以刀鋒沿筆劃內側一邊入石來刻，刀刃所貼的一側光潔，另一側則有崩口，白石老人善用此法，痛快暢達。

雙刀則是刻完筆劃的一側後，掉轉石章再刻另一半（調整刀刃的入石方向，就不用掉轉石章了），然後再修飾一下筆劃兩端即成一個筆劃，如圖 4.2-7。雙刀刻成的筆劃一般光潔平整。筆劃的粗細可用刀角入石時的角度來調節，筆劃越細，刀杆越正。

4. 朱文刻法

朱文是將印文以外的部分刻去，故又稱「陽文」。朱文只能用雙刀法完成。

朱文刻法與刻白文不同處是從筆劃外緣入石，行刀後，再掉轉石章，如法炮製，修好筆劃兩端，再剔去文字以外的印底即可，如圖 4.2-8。

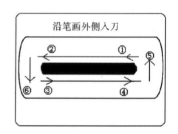

圖 4.2-8 朱文刻法

「剔底」有三種形式：一是平地。舊時刻牙、角一類的印材，多將印的底部刻得光潔平坦，清初林皋所刻石章都是如此，但石章一般不如此；二是「芝麻地」，主要用切刀刻底，印底多是斑斑點點，猶如芝麻點；三是波浪地。主要用沖刀刻成，在印底呈現出一條條沖刻的痕跡，宛若波浪一樣。當然也可混雜使用，有時為追求某種風格也可選擇「剔底」的方式，如刻吳昌碩風格，留下一些「芝麻粒」，顯得蒼茫渾厚。

不論刻朱文、白文，不論採用何種刀法，初學時下刀、收刀時都要注意留有餘地，朱文不可細于原文，白文不可粗于原文，所謂「寧使刀不足，勿使刀有餘」，不足還可修改，刻過了頭則難以彌補。另外，刻印時光線要充足，以保護視力。行刀過程中產生的石屑，最好不用嘴吹，而用小指隨時抹去，以免影響衛生，有礙健康。

　　刀法猶如書法的筆法，既複雜又簡單。治印要以刀代筆，力求表現篆法，又要服從章法的安排，金石學家馬衡先生曾說刻印不能「徒逞刀法，而轉失筆意」，很精闢，刀法中的各種微妙變化只有在大量的實踐中才能體會，不是光看書所能完全理解的。

第三節 ○━━━━━━━━━━━━

篆刻的臨摹

　　篆刻藝術要求創作有來歷，講求「淵源有自」，這就需要學習前人的優秀作品，而臨摹古印則是學習篆刻的不二法門，初學者務必掌握。臨摹其實是「臨」和「摹」兩個方法，所起作用不一，我們分別來談。

一　摹刻印章

1. 摹刻印章的步驟

　　摹刻古印分摹、刻兩個步驟。摹的目的是通過描摹，達到仔細觀察、深刻理解古印在篆法、章法等方面規律的目的。摹需用較透明的紙（如拷貝紙）覆於所選的印樣上，以小筆一絲不苟地依樣勾描，要求與原作形神兼備。只有描摹準確了，刻制時才能達到要求。另外，覆紙前可在原印稿的四周點上一點膠水，將拷貝紙略微固定，以防描摹時拷貝紙移動。根據印樣朱、白、粗、細的不同，描摹又有三種不同的方法：

　　(1)雙勾法。此法適於筆劃較為粗壯的白文印，如「武德長印」

（圖 4.3-1）。用細小毛筆依原作印文外側勾描，線要細、要勻，原印的邊欄以及筆劃的殘破、粘連處也要勾出，如圖 4.3-2。

　　(2)雙勾填底法。即在雙勾的基礎上，將印文筆劃以外的地方以墨填實，效果如「王鳳之印」（圖 4.3-3）。最佳效果是將描摹印稿與原印放置在一起，可以重合而不走樣。

　　(3)直接描摹法。也稱單勾，一般用於「牙門將印章」（圖 4.3-4）、「張國印信」（圖 4.3-5）這類的細白文和朱文印章，這類印章若採用雙勾法很易失真，故採取直接勾描出印文的方法。

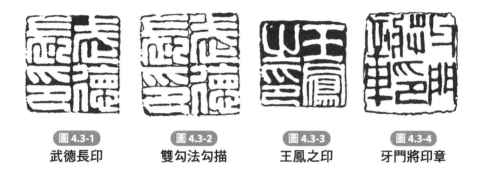

圖 4.3-1	圖 4.3-2	圖 4.3-3	圖 4.3-4
武德長印	雙勾法勾描	王鳳之印	牙門將印章

　　據啟功先生稱，齊白石曾以墨筆描摹過趙之謙的《二金蝶堂印譜》，其描摹之精，不露絲毫筆痕，連啟功先生首次看到都誤以為是用黑色印泥鈐制而成的，經白石老人點破才明白。[1]白石老人能夠在藝術取得那麼大的成就，與他曾下過如此大的功夫不無關係。初學者描摹時首先不僅

圖 4.3-4　張國印信

1　啟功：《論書叢稿‧題跋卷》「記齊白石先生軼事」，中華書局 1999 年 7 月第 1 版，第 26 頁。

要心細、謹慎，還需要加強對所摹古印的理解，提高感性認識，用心領悟印章的章法的配合呼應以及筆意的細微變化，如「武德長印」雖然筆劃粗壯，但其「武」字的「戈」、「止」字右上筆的上曳，「印」字最後一筆的下曳，仍很好地體現了漢印中的「筆意」；「張國印信」朱文印，則應仔細體味四字雖然方正，但筆劃轉折處卻是方中寓圓、渾鷙遒勁，而「張」字下部的筆劃筆斷意連的效果尤其精彩；其次要將印章邊緣和印文的破損模糊處也要清晰地勾描出來，不能怕麻煩，並從中體會出「金石氣」。

2. 摹刻印章需注意之處

描摹好的印稿上石前，應選擇好石章，一般摹刻所用的石章最好原大或稍大。上石的方法在上文中已作介紹，此不贅述。

需要注意的是上石的墨稿一定要與原印在鏡子中仔細比較並修改，務必準確後再動刀。摹刻時要看准筆劃再入刀，一般來說，初學一次摹刻就成功是很少的，不妨白文刻得稍細些，鈐蓋好印樣後再對照原印進行比較，體會用刀力度的大小與所刻刀痕的關係，再逐漸將白文加粗；朱文則先刻得略粗，再逐漸加細，待以後熟練後就可減少修改了，甚至一刀到位。刻完後與原印相比照，認真琢磨不足之處，總結經驗，直至做到毫釐不爽、形神兼備可以亂真的地步。

 二　臨刻印章

臨印有對臨、意臨兩種方式。對臨和意臨雖然都是對原印的某種

再現，但二者有層次上的差別和目的上的不同。對臨一般屬初學階段，目的是最大限度地再現原印，訓練的是對原印字形結構、章法配合的理解，屬形質層次，鍛煉的是眼和手的工夫；意臨要求刻者有一定的基礎，對印章已有相當的理解，具有相當的刀法控制能力，過程中包含了作者的美學思想、觀念和個性特徵，強調發揮作者的主觀能動性，是一種創造性的臨摹，以為創作打下良好的基礎。

1. 對臨

對臨首先要起稿並將印稿上石。一般可先在拷貝紙上以鉛筆對照原印起稿，既可原大，也可適當放大。力求印稿的印文在筆劃粗細、佈局等方面的比例與原印儘量接近，然後再以毛筆描寫而成。熟練後也可直接在印石上比照原印以鉛筆書寫反字起稿，然後再以毛筆描寫，省去印稿上石的步驟。

需注意的是，臨印用石的大小要與所起印稿相適合。也有人以簽字筆、碳素墨水筆直接在印石上書寫印稿，效果不好，因為我們以毛筆起稿時自然會將「筆意」帶到印稿上來，而硬筆的效果就差些，且在刻制過程中石屑易黏附在筆劃上，拂去時筆劃易模糊，而毛筆書寫印稿就沒有這個問題。

印稿上石後即可開始刻制。

2. 意臨

意臨與對臨在程式上沒有大的區別，對臨要仿得真切，要「無我」，而意臨要求「遺貌取神」，在對原印有深刻理解的基礎上，抓住原作的總體精神、特徵，鍛煉的是變通能力。意臨最好仍以拷貝紙

起印稿，再水渡上石，以免用毛筆將反字書寫上石後又發生較大的變化，失去原先的構思。當然也可構思完畢後，直接在印石上起稿。一般而言，意臨印章要大於原印。

意臨有時還可採取「背臨」的方式，就是將某方原印反復閱讀、多方分析後，不再比照原印直接起稿，印稿可大可小，只求印文不錯，章法位置大體準確。這一過程可反復數次，每次都要指出不足之處。在課堂上，教師甚至可讓同學同讀一印後，在規定時間內完成，一方面鍛煉同學對該印特點的掌握能力，另一方面可使學生發現自己的特點、發揮自己的潛力。

意臨還可以分解為以下幾個方面進行針對性訓練：

(1) 針對形式的練習

包括印章外在的形式，如圓形、三角形、田字格、日字格等，古代璽印有眾多的樣式，從中選取有突出特點的某種樣式予以強化，使你對這一形式的運用達到應用自如的熟練程度。

(2) 針對章法的練習

不同時期的古代璽印有著不同的章法規律，如戰國古璽的瑰奇、漢印的齊整等，對某一類型加以提煉、加工、強化，並適度地變化，突出效果，使你對某一章法類型達到熟練運用的程度。

(3) 針對筆劃線條的練習

在印章形式、章法、篆法不變的前提下，將原印帶有突出特徵的筆劃樣式擴展到所臨的印章上來，如意臨東漢晚期的軍中用印時，可

針對這類印章方筆占主流，體勢、轉折上也以方勢為主的特點，擴展到全印，使全印筆劃線條的風格更統一、純淨。或者進行逆向思維，將全印的線條、體勢的差距拉開，讓不同風格的筆劃既有鮮明對比，又能做到整體和諧。

(4)針對整方印章藝術風格的深化

在選定要意臨的物件後，根據你對該印的理解和感受，對形式、章法、結構、線條各方面進行深化，從整體上突出其特有的藝術風格。這是在前三者基礎上進行的練習。

意臨是對臨摹印章的更高要求，也是走向創作的第一步。這一基礎越深厚，你掌握的印章元素、技巧、規範就越多，以後創作的能量就會越大，所謂厚積薄發。這一過程還是影響初學者審美眼光的關鍵過程。下面選錄幾方鄧散木先生的臨作並附原作，我們可從中體味鄧散木篆刻風格是如何在學習前人中逐漸建立起來的。如「宋斌印信」（圖 4.3-6、圖 4.3-7）、「穎陽丞印」（圖 4.3-8、圖 4.3-9）、「臣之」（圖 4.3-10、圖 4.3-11）、「齊宮司丞」（圖 4.3-12、圖 4.3-13）。

圖 4.3-6
宋斌印信

圖 4.3-7
臨「宋斌印信」

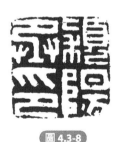

圖 4.3-8
穎陽丞印圖

圖 4.3-9
臨「穎陽丞印」

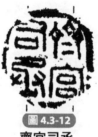
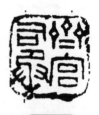

圖 4.3-10　　　　圖 4.3-11　　　　圖 4.3-12　　　　圖 4.3-13

臣之　　　臨「臣之」　　齊宮司丞　　臨「齊宮司丞」

臨摹印章

上一節介紹了臨摹印章的方法，本節將按照學習篆刻的軌程，先從秦漢印章入手，再上溯到戰國古璽，再下探到晚清諸家，並具體介紹臨摹印章的要求。

一 漢印的臨摹

臨摹漢印是學習篆刻藝術的第一步。通過臨摹來認識、理解漢印的基本特徵與規律，並在不斷地摹、臨實踐中，逐步掌握治印的表現技巧，提高對刀感、石性的領悟，較熟練地運用篆刻藝術的三個要素。

具體選擇要臨摹的漢印很重要，漢印是學習篆刻的最好範本，但漢印並非每方都好，即使有的漢印藝術水準很高，卻未必適合初學。學習是一個循序漸進的過程，若誤入歧途，出現所謂「以粗硬為古雅，平滿為整齊」（朱簡《印章要論》）那樣的弊端，染上市俗之氣，最後將難登大雅之堂。

下面我們就按平實、雄渾、溫雅、率真四種風格的順序，挑選每種風格中的一些典型印章，分組進行排列。印例儘量選擇形體較為完整，篆法精妙，而且筆劃較為清晰，能體現秦漢精神的印章。

1. 工穩、平實一路

這一路印章的印文體勢一般多平正樸實，筆劃的粗細、間距較為勻稱。下面根據由易到難、由少到多，循序漸進的原則，以白文、朱文、朱白文相間印以及封泥這四個階段來安排臨摹的程式。

⑴白文印階段

以白文鑄印為主，筆劃勻稱，線條粗細中等或略粗。

①先選擇字數較少的二字印，見第一組印章（圖 4.4-1～圖 4.4-16）。

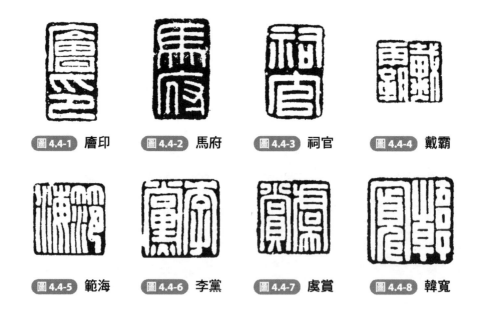

圖 4.4-1　廬印　　圖 4.4-2　馬府　　圖 4.4-3　祠官　　圖 4.4-4　戴霸

圖 4.4-5　範海　　圖 4.4-6　李黨　　圖 4.4-7　虞賞　　圖 4.4-8　韓寬

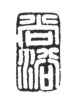
图 4.4-9 尚浴

图 4.4-10 日利

图 4.4-11 王慶

图 4.4-12 邦侯

图 4.4-13 朱音

图 4.4-14 鄧弄

图 4.4-15 濁義

图 4.4-16 趙宣

②其次選擇三個字的私印，見第二組印章（圖 4.4-17～圖 4.4-32）。

图 4.4-17 陳次公

图 4.4-18 公孫瞻

图 4.4-19 劉君賓

图 4.4-20 夏延壽

图 4.4-21 杜安居

图 4.4-22 程公子

图 4.4-23 樂未央

图 4.4-24 左司空

图 4.4-25 郭愛君

图 4.4-26 高光印

图 4.4-27 弩疋印

图 4.4-28 蹇順印

圖 4.4-29　魏充印　　　圖 4.4-30　楊少卿　　　圖 4.4-31　趙未卿　　　圖 4.4-32　藥始光

　　以上兩類的印章除半通印是官印外，都是漢代的私印，尺寸一般較小，在兩釐米以內。

　　③再選擇四個字的官私印章，見第三組印章（圖 4.4-33～圖 4.4-48）。

圖 4.4-33　石易之印　　　圖 4.4-30　楊武私印　　　圖 4.4-31　王博之印　　　圖 4.4-32　趙遂之印

 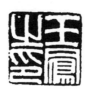

圖 4.4-37　張九私印　　　圖 4.4-38　王鳳之印　　　圖 4.4-39　劉壽私印　　　圖 4.4-40　張君憲印

圖 4.4-41　利成長印　　　圖 4.4-42　別部司馬　　　圖 4.4-43　厚丘長印　　　圖 4.4-44　勮右尉印

圖 4.4-45
安陵令印

圖 4.4-46
騎督之印

圖 4.4-47
渭成令印

圖 4.4-48
南埶奸印

④最後是四字以上的官私印章，見第四組印章（圖 4.4-49～圖 4.4-64）。

圖 4.4-49
軍司馬之印

圖 4.4-50
庶樂則宰印

圖 4.4-51
校尉之印章

圖 4.4-52
水順副貳印

圖 4.4-53
鞏縣徒丞印

圖 4.4-54
慈孝單左史

圖 4.4-55
新越餘壇君

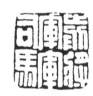
圖 4.4-56
前將軍軍司馬

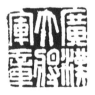
圖 4.4-57
廣漢大將軍章

圖 4.4-54
常樂蒼龍曲候

圖 4.4-55
太師公將軍司馬印

圖 4.4-56
單尉

圖4.4-61 長生
安樂單祭尊之印　**圖4.4-62** 建明德子
千億保萬年治無極　**圖4.4-63** 橫野大將
軍莫府卒史張林印　**圖4.4-64** 大富貴
昌宜為侯王千秋
萬歲常樂未央

(2)朱文印階段

　　秦漢朱文印多見於東漢末、魏晉時期的私印，除姓名印外，有相
當多的成語印，皆鑄造而成，印文字體與漢代官方規定的繆篆基本相
同，體勢平方正直，但線條卻以圓轉為主，極為精美，見第五組（圖
4.4-65～圖 4.4-80）。

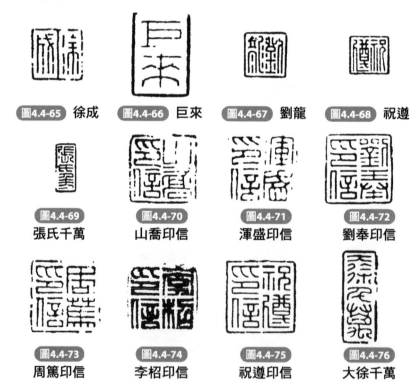

圖4.4-65 徐成　　**圖4.4-66** 巨來　　**圖4.4-67** 劉龍　　**圖4.4-68** 祝遵

圖4.4-69
張氏千萬　　**圖4.4-70**
山喬印信　　**圖4.4-71**
渾盛印信　　**圖4.4-72**
劉奉印信

圖4.4-73
周篤印信　　**圖4.4-74**
李招印信　　**圖4.4-75**
祝遵印信　　**圖4.4-76**
大徐千萬

圖4.4-77 | 圖4.4-78 | 圖4.4-79 | 圖4.4-80
大利吳水卿 | 窒孫千萬 | 宋遷印信 | 綏統承祖子孫慈仁等

(3)朱白文相間印階段

朱白文相間印基本都是漢代的私印，印文交相輝映，令人眼花繚亂，體現了漢人的審美趣味。臨摹此類印要注意三個方面：一是要經常思考轉換朱、白文的關係；二是注意朱、白文之間的界格線，尤其是四字印的十字線要很清晰；三是一般而言，朱文的線條粗細，略等寬於白文線條之間的間距，白文線條的粗細略等寬于朱文線的間距，見第六組（圖4.4-81～圖4.4-96）。

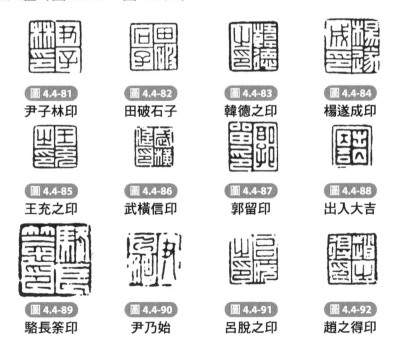

圖4.4-81 | 圖4.4-82 | 圖4.4-83 | 圖4.4-84
尹子林印 | 田破石子 | 韓德之印 | 楊遂成印

圖4.4-85 | 圖4.4-86 | 圖4.4-87 | 圖4.4-88
王充之印 | 武橫信印 | 郭留印 | 出入大吉

圖4.4-89 | 圖4.4-90 | 圖4.4-91 | 圖4.4-92
駱長筴印 | 尹乃始 | 呂脫之印 | 趙之得印

圖4.4-93 李自為印　圖4.4-94 楊子方印　圖4.4-95 文聖夫印　圖4.4-96 王昌之印

⑷封泥階段

　　封泥是在濕性黏土上鈐印後，又經過長期的風土剝蝕，在拓成陽文的拓片後，已不見當時印章的清晰、銳利，線條也產生了更多的蒼茫、渾厚，可作為秦漢印章的重要補充。見第七組（圖 4.4-97～圖4.4-112）。

圖4.4-97　　　　圖4.4-98　　　　圖4.4-99　　　　圖4.4-100
即墨太守　　　　博昌丞印　　　　中尉之印　　　　齊郎中丞印

圖4.4-101　　　　圖4.4-102　　　　圖4.4-103　　　　圖4.4-104
河間王璽　　　　吳郎中印　　　　雒陽宮丞　　　　中郎將印

圖4.4-105　　　　圖4.4-106　　　　圖4.4-107　　　　圖4.4-108
顯美裏附城　　　魯相之印章　　　嚴道橘丞　　　　猶鄉

圖4.4-109 太倉圖　圖4.4-110 恒安之　圖4.4-111 朱嬰　圖4.4-112 妾喻

2. 粗獷、雄渾一路

這一路的印章多東漢時期的官印，絕大多數是銅質，也有部分金質、銀質，印文以刻、鑿為主，筆劃多方起方收，線條或粗壯飽滿，或細勁銛銳，但皆古拙質樸，蒼茫渾厚，富有筆意，見第八組（圖4.4-113～圖4.4-128）。

圖4.4-113 檪榆右尉　圖4.4-114 蘭幹左尉　圖4.4-115 武猛都尉　圖4.4-116 雒陽令印

圖4.4-117 九原丞印　圖4.4-118 豹騎司馬　圖4.4-119 漢叟邑長　圖4.4-120 遂久令印

圖4.4-121 虎步將軍章　圖4.4-122 虎步司馬　圖4.4-123 武鄉亭侯　圖4.4-124 漢匈奴破虜長

圖4.4-125

漢歸義夷仟長

圖4.4-126

魏烏丸率善佰長

圖4.4-127

琅琊相印章

圖4.4-128

軍假候印

3. 勁挺、溫雅一路

　　這一路的印章以玉印為主，兼有一些鑄造精美的銅印。由於玉印的使用者多有較高的身份，琢制的複雜，使玉印在印文的章法安排、線條均勻處理上都特具匠心，堪稱美輪美奐。摹刻這類印章除要求謹慎、小心外，用刀還要有極高的穩定性，這樣刻出的線條才能清新圓潤，秀雅勁挺，對鍛煉沖刀

圖4.4-129

辛偃

有極大的好處。見第九組（圖 4.4-129～圖 4.4-143）。這一組中前部分印章線條較為平直，後部分則在平直的基礎上增加了很多圓轉的筆致。第十組（圖 4.4-144～圖 4.4-153）中的玉印選取的是鳥蟲書印章。這類印文的變化較為複雜，不僅有粗細的變化，且有鳥、蟲、魚等形象，摹刻時要求字形準確，這需要很小心、費時。這類印可先選取簡單的，若無興趣，也可略過。

4. 灑脫、率真一路

　　這一路的印章多鑿、刻而成，秦及漢初印是其中大宗，特點是帶有田字格、日字格，多半通印，摹刻時多體會其中的率意、自然卻又略顯雅致的趣味，見第十一組（圖 4.4-154～圖 4.4-165）。

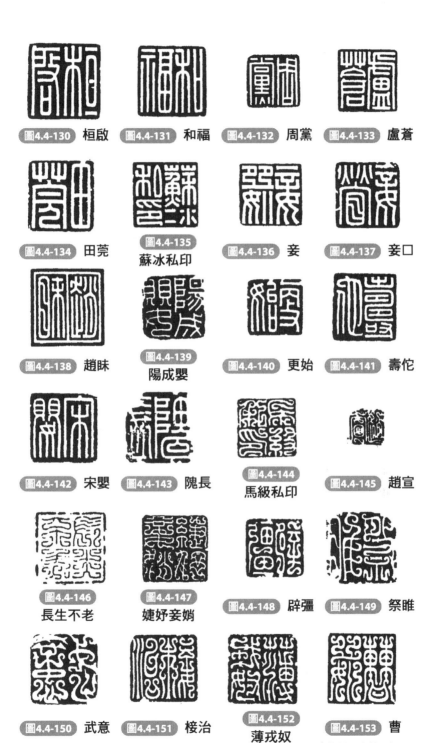

圖4.4-130 桓啟　圖4.4-131 和福　圖4.4-132 周黨　圖4.4-133 盧蒼

圖4.4-134 田莞　圖4.4-135
蘇冰私印　圖4.4-136 妾　圖4.4-137 妾□

圖4.4-138 趙眛　圖4.4-139
陽成嬰　圖4.4-140 更始　圖4.4-141 壽佗

圖4.4-142 宋嬰　圖4.4-143 隗長　圖4.4-144
馬級私印　圖4.4-145 趙宣

圖4.4-146
長生不老　圖4.4-147
婕妤妾娟　圖4.4-148 辟彊　圖4.4-149 祭睢

圖4.4-150 武意　圖4.4-151 棪治　圖4.4-152
薄戎奴　圖4.4-153 曹

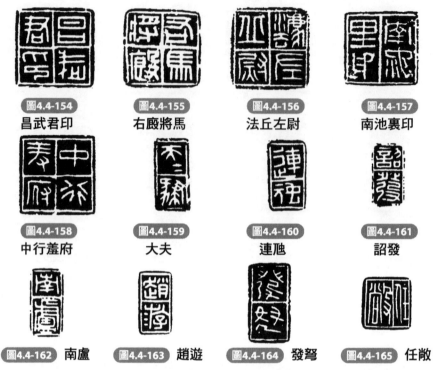

圖4.4-154	圖4.4-155	圖4.4-156	圖4.4-157
昌武君印	右廄將馬	法丘左尉	南池裏印

圖4.4-158	圖4.4-159	圖4.4-160	圖4.4-161
中行羞府	大夫	連虒	詔發

圖4.4-162 南盧　　圖4.4-163 趙遊　　圖4.4-164 發弩　　圖4.4-165 任敞

　　第十二組（圖 4.4-166～圖 4.4-181）則以東漢末期、魏晉六朝的官印為主，不乏所謂的急就章，印文攲斜錯落，疏密對比強烈，筆劃的粗細不等，且多露刀鋒，頗顯灑脫率真、豪放生動，甚至粗頭亂服的奇趣。但這類印應擇善而從，因為其中也不乏粗糙、乖謬、纖弱以及不合「六書」之處。

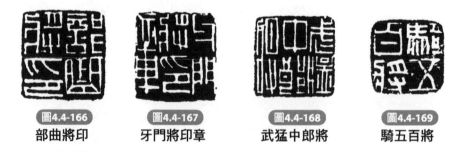

圖4.4-166	圖4.4-167	圖4.4-168	圖4.4-169
部曲將印	牙門將印章	武猛中郎將	騎五百將

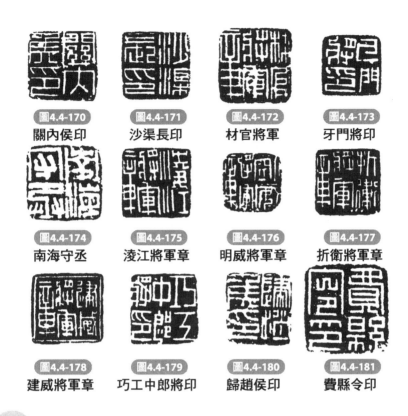

圖4.4-170	圖4.4-171	圖4.4-172	圖4.4-173
關內侯印	沙渠長印	材官將軍	牙門將印
圖4.4-174	圖4.4-175	圖4.4-176	圖4.4-177
南海守丞	淩江將軍章	明威將軍章	折衝將軍章
圖4.4-178	圖4.4-179	圖4.4-180	圖4.4-181
建威將軍章	巧工中郎將印	歸趙侯印	費縣令印

二 古璽的臨摹

學習秦漢印章能得篆刻之「正」，學習戰國古璽可體會到篆刻之「奇」。因地域性差異所造成各國古璽異彩紛呈的現象，對我們打開學習篆刻的思路，頗為有益。這裡按風格的類型予以分組，初學者未必都要臨摹，可依自己的喜好選擇不同的類型來學習。

1. 精緻、秀雅一路

這一路的古璽有朱文也有白文，其中朱文印較多，朱文印多寬邊細朱文，白文印則多有界格，線條細勁挺拔，即使筆劃有殘蝕，也仍

雅致可喜。它們大多尺寸較小，多在 1～2 釐米之內，顯得精緻、秀雅。這路古璽大多見於三晉一系，也有部分燕系、齊魯古璽，見第十三組（圖 4.4-182～圖 4.4-201）。

2. 奇肆、詭譎一路

這一路的古璽朱文、白文皆有，其中白文印較多，白文多有界格，線條恣肆、飄逸，章法佈局詭譎、奇異，令人難以捉摸，也頗顯氣魄。璽印尺寸一般較大，多見於楚系，也有部分燕系、齊魯古璽，見第十四組（圖 4.4-202～圖 4.4-217）。

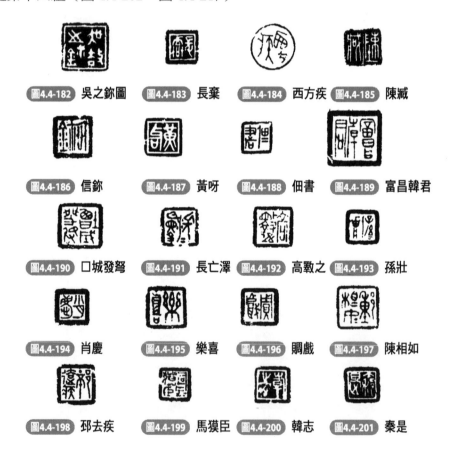

圖4.4-182 吳之鈢圖　圖4.4-183 長棄　圖4.4-184 西方疾　圖4.4-185 陳臧

圖4.4-186 信鈢　圖4.4-187 黃呀　圖4.4-188 佃書　圖4.4-189 富昌韓君

圖4.4-190 □城發弩　圖4.4-191 長亡澤　圖4.4-192 高斁之　圖4.4-193 孫壯

圖4.4-194 肖慶　圖4.4-195 樂喜　圖4.4-196 瞷戲　圖4.4-197 陳相如

圖4.4-198 邳去疾　圖4.4-199 馬獲臣　圖4.4-200 韓志　圖4.4-201 秦是

圖4.4-202	圖4.4-203	圖4.4-204	圖4.4-205
子栗子信鉨	庚都丞	□母□關	□丘事鉨

圖4.4-206	圖4.4-207	圖4.4-208	圖4.4-209
行府之璽	郢粟客璽	南門出璽	王孫之右

圖4.4-210	圖4.4-211	圖4.4-212	圖4.4-213
陽城塚	勿正關鉨	門外鉨	戠室之鉨

圖4.4-214	圖4.4-215	圖4.4-216	圖4.4-217
行士之鉨	會其□鉨	行府之鉨	單佑都市鉨

3. 渾厚、拙樸一路

　　這一路的古璽朱文、白文皆有，筆劃都較為粗壯、敦樸、渾厚，章法安排似拙實巧，璽印尺寸一般較大，多見於燕系、齊魯、楚系的古璽，見第十五組（圖 4.4-218～圖 4.4-231）。

圖4.4-218 口運都稟鈢　圖4.4-219 單佑都市王阝鍴　圖4.4-220 洵城都右司馬

圖4.4-221 口關　圖4.4-222 口戴丘立盟方人　圖4.4-223 將洰傳鈢

圖4.4-224 竽鈢　圖4.4-225 軍市　圖4.4-226 鹹口圜相　圖4.4-227 云子思士

左桁正木

圖4.4-229
大府

圖4.4-230
徙盟之鉥

圖4.4-231
鄺口市鎜

三 清代篆刻大家的臨摹

　　明清流派篆刻是印人在學習秦漢璽印的基礎上，逐漸在篆法、刀法、章法上形成各自的特色。已經有了臨摹古代璽印的基礎，我們再通過分析、學習明清篆刻家的藝術特點，思索、借鑒他們汲取古代璽印的成功經驗，為以後樹立自己的風格打下良好的基礎。

　　由於文人篆刻藝術是逐漸發展起來的，元明、清初的大多數篆刻家的作品都有較重的「習氣」，藝術水準並不高。所以，我們主要以清代中後期的篆刻家為學習物件，臨摹順序作如下安排：先從最得秦漢印章精神的浙派入手，再來體會皖派運刀如筆的特點，再體悟趙之謙是如何進行「印外求印」的創作，以及趙之謙為後人開創了什麼樣的新門戶，而黃牧甫、吳昌碩正是在這一門戶中開闢出自己的天地，成為一代宗師。

1. 浙派諸家篆刻

　　浙派以切刀著稱。切刀是在以刀角入石後，通過起伏刀杆用刀刃切削、切刻，並在連續銜接每個切刀後形成筆劃。起伏刀刃切削、切

刻時有幅度大小的不同，一般而言，幅度小者所刻線條的效果蒼茫堅澀，幅度大者所刻線條的效果硬朗遒勁。每刀之間的銜接變化也有兩類，一是銜接時錯位度較小，此時線條的棱芒感較弱，顯得澀碎渾厚；二是錯位度較大，此時線條鋒芒畢露，顯得蒼勁有力。切刀的幅度小、銜接錯位度小即所謂「短刀碎切」，一般浙派初期諸家多採用，如第十六組中圖 4.4-232 至圖 4.4-239；幅度大、銜接錯位度大的切刀法則在浙派後期諸家中經常見到，也是最成熟、最典型的浙派切刀之法，見圖 4.4-240 至圖 4.4-247。當然，其中也有變化，如運刀幅度大而銜接錯位度較小，見圖 4.4-243 趙之琛的「昌黎伯後」，筆劃略顯光滑，少了些蒼澀，卻多了些秀潤。

2. 皖派諸家篆刻

皖派多用沖刀，沖刀是在以刀角入石後直接向運刀方向推進刻畫出線條的方法。沖刀有刀角入石深淺、角度和運刀速度的變化。入石深則筆劃深，筆劃立體感強，入石淺則筆劃淺，線條易流暢，如吳讓之的創作。入石角度也關乎筆劃的粗細、深淺。運刀的速度快，線條多明快感，慢則線條多蒼潤感。另外，沖刀運行時，既可平坦運行，也可左右擺動，平坦運行則線條多暢逸穩健，略作擺動則又多些蒼勁。皖派的精髓不僅在於沖刀，還在於能反映印人自己書法上的風格，最具筆意特點。鄧石如作品見第十七組中圖 4.4-248 至圖 4.4-251，吳讓之作品見圖 4.4-252 至圖 4.4-259，徐三庚作品見圖 4.4-260 至圖 4.4-265，徐氏在作品中已在融會浙皖，沖刀、切刀都有使用。

3. 趙之謙

趙之謙的貢獻是融會浙、皖，「印外求印」，為篆刻藝術開創了

圖4.4-232

丁敬「半塘外史」

圖4.4-233

黃易「梁肯堂印」

圖4.4-234

奚岡「古齋老屋」

圖4.4-235

陳豫鐘「君山湯己震印」

圖4.4-236

丁敬「豆花村裏草蟲啼」

圖4.4-237

蔣仁「姚垣之印」

圖4.4-238

黃易「我生無田食破硯」

圖4.4-239

錢松「集虛齋」

圖4.4-240

陳鴻壽「江郎」

圖4.4-241

陳鴻壽「憶秋室」

圖4.4-242

趙之琛「補羅迦室」

圖4.4-243

趙之琛「昌黎伯後」

圖4.4-244

陳鴻壽「問梅消息」

圖4.4-245

趙之琛「萍寄室」

圖4.4-246

趙之琛「萍寄室」

圖4.4-247

陳鴻壽「琴書詩畫巢」

圖4.4-248

鄧石如「有好都能累此生」

圖4.4-249

鄧石如「姚鼐」

圖4.4-250

鄧石如「鄧琰」

圖4.4-251

鄧石如「一日之跡」

圖4.4-252

吳讓之「吳熙載印」

圖4.4-253

吳讓之「攘之」

圖4.4-254

吳讓之「熙載白牋」

圖4.4-255

吳讓之「吳熙載藏書印」

圖4.4-256

吳讓之「師慎軒」

圖4.4-257

吳讓之「安雅」

圖4.4-258

吳讓之「包誠私印」

圖4.4-259

吳讓之「逃禪煮石之間」

圖4.4-260

徐三庚「神妙欲到秋豪顛」

圖4.4-261

徐三庚「臣鐘毓印」

圖4.4-262

徐三庚「子寬」

圖4.4-263

徐三庚「梅生」

圖4.4-264

徐三庚「老潛」

圖4.4-265

徐三庚「下官賣字自給」

圖4.4-266

趙之謙「趙之謙」

圖4.4-267

趙之謙「二金蝶堂」

圖4.4-268

趙之謙「北平陶燮咸印信」

圖4.4-267

趙之謙「趙撝叔」

新的天地。在刀法上也能融合兩派的特點，與吳讓之的淺沖刀不同的是，趙之謙主要是沖刀深刻，筆劃刻得較深，不論是白文、朱文，即使筆劃或筆劃間的距離細若遊絲，線條也都很有立體感。趙之謙作品見第十八組，其中白文印如圖 4.4-266 至圖 4.4-273，朱文印如圖 4.4-274 至圖 4.4-281。

4. 黃牧甫

　　黃牧甫沿著趙之謙所開闢的道路又創出了新的境界，黃牧甫的篆刻創作中主要有三種類型：一是繼承吳讓之、趙之謙的風格，見第十九組圖 4.4-282 至圖 5.4-284；二是以秦漢印為基調，見圖 4.4-285 至

圖4.4-270
趙之謙「何傳洙印」

圖4.4-271
趙之謙「竟山所得金石」

圖4.4-272
趙之謙「小字萊生」

圖4.4-273
趙之謙「朱志複」

圖4.4-274
趙之謙「悲庵」

圖4.4-275 趙之謙
「生逢堯舜君不忍便永訣」

圖4.4-276
趙之謙「趙之謙印」

圖4.4-277 趙之謙
「為五斗米折腰」

圖4.4-278 趙之謙
「竟山拓金石印」

圖4.4-279
趙之謙「帶秋山房」

圖4.4-280
趙之謙「荄父」

圖4.4-281 趙之謙
「華延年室」

圖 4.4-292；三是以古璽為基調，見圖 4.4-293 至圖 4.4-297。據說，
黃氏所用刀為薄刃銳鋒，運刀以沖刀為主，線條不作剝蝕、斷裂，顯
得勁拔穩健，秀雅絕倫，頗有陰柔之美。

圖4.4-282 黃牧甫
「同聽秋聲館」

圖4.4-283 黃牧甫
「為學日益為道日損」

圖4.4-284 黃牧甫
「好學為福」

圖4.4-285 黃牧甫
「但視其字知其人」

圖4.4-286 黃牧甫
「黃遵憲印」

圖4.4-287
黃牧甫「菽堂」

圖4.4-288 黃牧甫
「俞旦印信」

圖4.4-289 黃牧甫
「彥武白箋」

圖4.4-290
黃牧甫「寄盦」

圖4.4-291 黃牧甫
「靜虛齋藏書印」

圖4.4-292
黃牧甫「施盦詩草」

圖4.4-293
黃牧甫「頤山」

圖4.4-294
黃牧甫「節盦」

圖4.4-295 黃牧甫
「丁亥以後所得」

圖4.4-296
黃牧甫「紹憲之章」

圖4.4-297
黃牧甫「胡曼」

5. 吳昌碩

吳昌碩與黃牧甫所走的道路基本是一樣的,黃牧甫主要汲取金石文字中「金」的營養,而吳昌碩則主要吸收了「石」的養分,運用他特有的圓杆鈍刀,將秦漢磚瓦與封泥的高古、樸拙,化為雄渾、厚重。缶翁最大的特點是能在不經意間見功夫,筆劃細而不弱,宛若屈鐵,筆劃粗而不蠢,猶如渾鑄,大氣磅　,而且缶翁之印是愈大愈見精神,給人一種陽剛之氣。見第二十組(圖 4.4-298～圖 4.4-313)。

圖4.4-298 吳昌碩「出入大吉」

圖4.4-299 吳昌碩「倉碩」

圖4.4-300 吳昌碩「美意延年」

圖4.4-301 吳昌碩「安吉吳俊章」

圖4.4-302 吳昌碩「能亦醜」

圖4.4-303 吳昌碩「明道若昧」

圖4.4-304 吳昌碩「吳俊卿信印日利長壽」

圖4.4-305 吳昌碩「安吉吳俊章」

圖4.4-306 吳昌碩「藪石亭」

圖4.4-307 吳昌碩「馮文蔚印」

圖4.4-308 吳昌碩「染於蒼」

圖4.4-309 吳昌碩「石人子室」

圖4.4-310 吳昌碩「泰山殘石樓」　圖4.4-311 吳昌碩「無須老人」　圖4.4-312 吳昌碩「虛素」　圖4.4-313 吳昌碩「一月安東令」

第五章————

篆刻的創作與提高

篆刻創作的階段

通過一段時間的臨摹，初步掌握了治印的刀法，對古代印章的章法也有了一定的認識，就可在工具書的幫助下，嘗試篆刻的創作。當然，臨摹和創作並不是對立或先後的兩個階段，而是互相交融在一起的，在臨摹過程中可進行創作，在創作時發現不足，又可通過臨摹增加對篆刻藝術的認識。

達到篆刻創作的層次也非一蹴而就的，需要經過模仿性創作這一階段作為過渡，才能使作品較快達到一定的水準。模仿性創作階段可分為兩個步驟：一是仿格，二是仿意。

一 仿格

仿格就是將欲刻的印文，在形式上借鑒印文、風格相同或相近的經典印章進行構圖，最後再仿刻出來。這裡介紹四種仿格的手法：即換字、集字、變換印式、變換文式。

1. 換字

換字就是選一方自己喜愛的古印，其印文正好同自己欲刻的某字相同或相近，採取移花接木的手段換掉其中一兩個字，再從字書中查到其他要刻的字，選擇繁簡適當和風格相近的挪移到印面上去，注意一定要使風格統一。如這方「趙宏」（圖 5.1-1）印，就是參照晚清大家趙之謙的一方自用印（圖 5.1-2），選擇相同大小的印石，先勾描出右部的「趙」字，再以風格相近的「宏」字換掉「之謙」二字，以水渡上石後刻制而成。印中有趙之謙「保駕護航」，使該印一下達到相當的水準。這是和摹刻近似的方法，如果刀法運用妥當，作品很快就能上檔次。初學者不妨從自己的私印刻起，能很快激發出對篆刻藝術的興趣。

圖 5.1-1　趙宏

圖 5.1-2　趙之謙

圖 5.1-3　公孫穀印

2. 集字

　　集字就是利用一方或數方風格統一的古印，如滿白文或細朱文的印文，據所刻的印文重新組合成新的印稿。如這方「公孫穀印」（圖 5.1-3）秦代私印，我們僅選中其中兩個字「穀孫」，將田字格換為日字格，風格保持不變，通過摹刻的方法刻出，也同樣能保證原印的趣味。又如欲刻「張宗私印」四字，先從漢印中找到「張山樹印」（圖 5.1-4）、「馬宗之印」（圖 5.1-5）、「孫武私印」（圖 5.1-6）

三印中找到這四個字，分別勾描在一方印稿中，刻制後即可，見（圖5.1-7）。當然，也可從工具書中查出欲刻之字，但一定要注意選擇時代、流派風格相近者，依其繁簡的不同，使其和諧的組合在一起，刻漢印風格應從《漢印文字征》、《漢印分韻合編》中查找，刻古璽應從《古璽文編》中查找，學黃牧甫則應從其印譜中查找相應的字。在實際運用中，找到完全符合條件的古印並不容易，這時就需略加變通，或加粗，或減細，集字與臨刻近似，石章可略大或略小，刻時要求風格統一。

圖5.1-4 張山柟印　**圖5.1-5** 馬宗之印　**圖5.1-6** 孫武私印　**圖5.1-7** 張宗私印

3. 變換印式

變換印式是擇取一方古人的優秀作品，印文的篆法、風格不變，僅改變印章的形式，只相應略微變動一下章法，重新組合成一方印稿，並加以刻制。如吳昌碩的這方「此中有真意」（圖 5.1-8）朱文長條印，我們將其改為方形構圖，但篆法風格乃至殘破之處都儘量予以保留，所完成的印稿如圖 5.1-9。由於篆刻的篆法涉及印文的正誤、印文的時代以及相互間的配合等很多方面，需要作者長期的積累，變換印式的方法省卻了篆法的羈絆，又初步鍛煉了章法的學習，不失為一個好方法。

此中有真意圖　　　 此中有真意（變換印式）

4. 變換文式

變換文式是擇取一方古人的優秀作品，將原印的白文轉換為朱文，或將朱文轉換為白文。當然，在白文、朱文互相轉換時，要對印的邊欄進行相應的處理，保持風格的一致。如吳昌碩這方「五味亭」朱文印（圖 5.1-10），在將其變換為白文印後，加厚底部以符合吳昌碩渾厚的風格，並對四周的邊欄也作一些相應的殘破處理，完稿如圖5.1-11。又如這方「趙音私印」漢白文印（圖 5.1-12），將其轉換為朱文印，再加上邊欄後我們發現，已經成為一方典型的魏晉時期的朱文私印，如圖 5.1-13。通過這種轉換，對深入理解古人篆刻在篆法、章法上的意趣有很大的幫助。

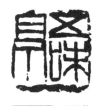
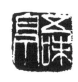

圖5.1-10 門淺
五味亭（原印）　　圖5.1-11
五味亭（白文）　　圖5.1-12
趙音私印（原印）　　圖5.1-13
趙音私印（朱文）

秦漢印章中有大量的吉語印，明清篆刻印譜中也有大量的閒章，其中有不少妙言雋語，我們從中選擇自己喜好的文辭和印章風格，通過變換印式、文式，將方形變為長形、橢圓形、圓形、隨形等，將白文刻改為朱文，將朱文改為白文。這樣既可直接領會古人和篆刻大師的創意，也使初學者能夠擁有一方上檔次、可以使用的印章，而且品味不低，又有出處，雖有抄襲之嫌，但對於初學者來說應是允許的，這樣能很快提高學習篆刻藝術的興趣，前輩大師應當不會介意的。

二　仿意

仿意就是將欲刻的印文內容參照前人的典範作品，據其章法、風格特徵進行設計、構圖，再以相近的刀法刻成。與仿格的區別在於，仿意不強調印文形體以及章法規模的相同，而重在意韻、神采，十分強調「意」字，並要求深刻體會原印的內涵，

圖 5.1-14　吳俊卿

加深對原印的理解，以便以後創作時加以靈活運用。仿意是模仿性創作的高級階段，從某種程度上說也可稱為創作了。如這方「吳俊卿」（圖 5.1-14）白文印，吳昌碩在邊款上稱「擬切玉印法」，如果我們以漢玉印來對比的話，筆劃的形態差距不小，該印實際上是缶翁根據他對古玉印的理解及其印學思想進行的再創作，該印揚棄了玉印均勻的筆劃形態，而重在表現玉印線條的細勁、挺拔、勁健。明清以來的篆刻大家莫不經過此階段，如黃牧甫對吳讓之、趙之謙的學習等等，甚至在某個階段專以某種風格或面目酬世。我們在趙之謙、吳昌碩等

人的印譜中也經常可以看到「仿漢鑄印」、「擬古璽」等之類的話，就是作者在刻印過程中，將原印表面上的形式也即「法」，概括提煉出有規律的「理」，這也是一個古人因素、形跡逐步減少，自我因素逐步增加的過程。仿格、仿意都是學習創作過程中的方法，其目的只有一個，即從中獲得借鑒，逐漸找到適合自己的「突破口」，最終通過提高自身的藝術素質和綜合修養，逐漸形成自己的風格。近人陳巨來曾說道：「摹印一道，初學時固當依傍古人，以秦漢為宗，初學成之後，仍以翻閱印譜刻意左拉右扯，從故紙堆中得來，毫無自己面目，斯下乘矣。余意初學者宜得人之得，然後進而能自得其得，斯得已。」可謂一語中的。

仿意也主要有三種類型，即仿擬古印之意、仿擬古代金石文字之意、仿擬明清流派篆刻。

1. 仿擬古印之意

篆刻藝術的產生是建立在仿擬古代印章的基礎之上的，這種仿擬隨著對古代印章研究的深入而逐漸深入的，如在明清印論中經常將古代印章分為鑄印、鑿印、刻印、碾印、玉印、銅印、石印等類型，每種類型實際上就是一種篆刻風格的類型，對古代璽印越有研究，理解得越深，仿意創作時越能得到古印之精神，如清代的丁敬之所以能購創立浙派，與其對漢印的深刻認識是分不開的。

2. 仿擬古代金石文字之意

在前文中我們已經介紹了趙之謙「印外求印」的理論，以及金石文字之學對篆刻藝術發展的影響，這些理論對實踐的影響就是通過篆

刻家對古代金石文字的仿擬來實現的。由於每個印人的學力、審美思想、師承等方面的不同，造成他們對金石文字的取法也各有側重，有的看重其中的斑駁古氣，有的側重吸收其中的文字形態變化，正因為主體各方面的差異，造成了篆刻藝術風格上的異彩紛呈，也使篆刻藝術的發展有了廣袤的空間。

3. 仿擬明清流派篆刻

明清印人大多都有一定的師承或私淑關係，即使開宗立派的大師也無例外，他們除「印宗秦漢」、「印外求印」以外，對前輩印人也多有借鑒，所謂「學如積薪，後來者居上」，篆刻藝術正是這樣逐漸發展到高潮的，後來者對前輩印人的學習，使他們能夠站在前人開拓的基礎上繼續發展。

上面談了仿意的三種主要途徑。在仿意的過程中，需要有意識地大量翻閱古人的印譜，從中汲取營養，並不斷地融入自己的個性，逐漸創出自己的風格。這樣的仿意過程起到了為作者「充電」的作用，已經完全可以稱之為創作了，即使在一些篆刻大家創作的晚期，如吳昌碩、黃牧甫等，也仍然有大量的仿擬創作。

第二節 ○───────

篆刻創作的篆法與章法

篆刻創作要經過定內容、擇篆字、定風格、定印式、擬印稿、印稿上石、鐫刻、修改的過程。這裡主要分析從擇篆字到擬印稿的階段，重點闡發篆法、章法這兩個要素在篆刻創作中的作用。

一 篆刻實踐的篆法

秦漢印章是初學者學習篆刻的首要物件，而正確理解秦漢印章上的印文——繆篆，對學習篆刻極為重要。這裡就通過分析繆篆的構成規律來看篆刻的篆法變化。

1. 繆篆的構成規律

絕大多數漢魏官私印章上使用的文字是繆篆，其使用年限有七八百年的時間，基本特點是「結構勻稱、筆劃飽滿、線條平直」。專門收集繆篆的工具書有《繆篆分韻》、《漢印分韻合編》以及《漢印文字征》等，但這類工具書搜集的物件是兩漢、魏晉南北朝的印文，而繆篆有一個產生、發展、成熟、衰落的過程，比如西漢與南北朝的印章在印文結構、風格等方面都有著極大的差異，而上述工具書除《漢

印文字征》注明所收印文的原印外，其他字書很少注明出處。即使注明原印，一般人也難據之判別印文的時代。

　　所以，要真正瞭解繆篆，應注意以下三點：一是研究物件應以繆篆成熟、鼎盛時期的為主，還應借鑒封泥文字，因為封泥是當時實用的遺跡；二是不但要整體研究繆篆的變化特徵，還要歷史地看待繆篆的發展；三是應以最能代表繆篆特徵的官方用印為主，而以私印為輔。

　　我們從繆篆的發展來看，繆篆的形成主要受到篆書自身特點與印面形態的影響。篆書的可塑性強，筆劃的排疊性、線條的詰詘性、結體的靈活性，使其能靈活隨意、伸縮自如地佈滿印面而不牽強。由於印面形態以方形為主，這使長方形的小篆入印遇到麻煩，秦印的田字格、日字格或許是解決此問題的變通方式。而繆篆則甩掉界格，改變了秦印文字圓轉的體勢，以方正為主，轉折處方中帶圓，單字基本以方、扁或長方形為主，以充滿印面。為了達到這個效果，充分發揮篆書特點，或加粗筆劃，令其飽滿，或使筆劃盤曲以填空白。

　　由於漢代官私印章都以方形印面為主，官印字數多為四字，在一方印中，每字均占四分之一的空間，中間形成一個十字的虛線。這就是後人總結出來的漢代官印佈局的「四分法」。這種均分印面的觀念源于秦印界格的觀念，我們看到，漢代官印幾乎毫無例外地按照此均分空間的思想來設計印面，如這方「朱盧執圭」（圖 5.2-1）四字印，其中「盧」字筆劃很多，為了仍占四分之一位置，只好將筆劃刻得較細；這方「鐘壽丞印」（圖 5.2-2）四字印也是如此，「壽」字

圖5.2-1　　　　圖5.2-2　　　　圖5.2-3　　　　圖5.2-4
朱廬執圭　　　鐘壽丞印　　　設屏農尉章　　校尉左千人

雖筆劃繁多，仍僅占四分之一的位置。在成熟、鼎盛期的漢代官印中，絕少筆劃繁者占地多，少者占地少，上下避讓的現象，即使五字印、六字印也是這種理念，五字印如「設屏農尉章」（圖5.2-3）、「校尉左千人」（圖5.2-4），最後一字如「章、人」字占二格，六字印如「執法直二十二」（圖5.2-5），無論筆劃繁簡都佔有同樣的空間。即使是魏晉以後的「急就章」，也仍受這一理念約束，如「廣武將軍章」（圖5.2-6）、「征虜將軍章」（圖5.2-7）這兩方將軍印，雖然字形大小有別，但這是刻制較為草率的緣故，刻制者欲其工整的心態是毋庸置疑的。

　　漢印方正的印面形狀造就了繆篆方正的字形，漢人並不刻意追求單字筆劃數目的統一，而是任其自然，疏者自疏，密者自密，表面上不見安排，實際印文內部多有虛實、疏密、方圓、呼應的調整，而且

圖5.2-5　執法直二十二　　　圖5.2-6　廣武將軍章　　　圖5.2-7　征虜將軍章

不著痕跡。這種「四分法」主要限於官方用印，私印則不受此限制，私印的印文顯得極為靈活，挪讓、屈曲甚至盤繞的變化要遠遠多於官印，但從雄渾、大氣、朴拙、自信等反映漢人氣象的角度而言，漢代官印無疑代表了漢印的主流風格。

這裡從「臨」字來看繆篆在以上兩方面的限制下，是如何適合印面進行形體演變的，「臨」字漢初作「臨」，近秦篆，字形扁長，左右偏旁無關聯，但以後逐漸演變成「臨、臨、臨」，利用穿插、挪讓使左右兩個部分融為一體，字形也逐漸由長方形變為方形，這一變形，堪稱小篆轉變為繆篆的典型。

2. 繆篆形體變化規律

因「四分法」的需要，漢印的章法不強調大疏大密的強烈對比，而是在「均分」的觀念下安排繆篆的結構筆劃，並力求勻滿，以印文筆劃自然的繁簡而造成整體的章法疏密的變化。但當這種疏密過於強烈、或過於平淡、或治印者有著其他審美要求的話，就會將印文進行一些變化，其基本規律就是「疏者使密，密者使疏」，採用的具體方法是增加、減省和挪移。

第一，增加，即增加筆劃，目的是「使疏者密」。

主要手法是將印文的某些筆劃作一定程度的屈曲、折疊或延伸，增添筆劃的數量，人為地繁化印文的結構，以達到填滿某些空間的目的。如：

私和—🔲、紀紀—🔲、千千—🔲、子孑—🔲、🔲、吳吳—

、成戌—[印]、弓弓—[印][印]、去去—[印]、[印]、丁丁—[印]、政政—
[印]、尹尹—[印]、巴巴—[印]、舜舜—[印]、朱朱—[印]、方方—[印]、
[印]、中中—[印]。

但有些字如「石」作[印]、「中」作[印]，就有盤屈過甚的問題，而
「君」作[印]、「左」作[印]、「陳」作[印]，將本來下曳很自然的筆
劃，故作盤曲，顯得有失筆意，我們在選擇時就要慎重，不能獵奇。

第二，減省，即減省筆劃，目的是「使密者疏」。

主要手法有合併縮短筆劃、省部分筆劃、省部分結構或偏旁、部
首簡化、從隸等。

合併、縮短筆劃：友友—[印]、[印]、林林—[印]、並並—[印]。

省部分筆劃：袍袍—[印]、寫寫—[印]、憲憲—[印]、漆漆—[印]。

省部分結構或偏旁：善善—[印]、曹曹—[印]、雷雷—[印]、雪雪—
[印]、愛愛—[印]、樹樹—[印]、尋尋—[印]、懷懷—[印]、最最—[印]、
覽覽—[印]、隱隱—[印]、爨爨—[印]、香香—[印]、舜舜—[印]、慶
慶—[印]、藏藏—[印]、齒齒—[印]。

部首簡化：辵—[印]，如通通—[印]、遇遇—[印]、遷遷—[印]；廴—
[印]，如建建—[印]、延延—[印]；行—[印]，如衛衛—[印]、術術—
[印]；彳—[印]，如德德—[印]、得得—[印]；水應作[印]，簡化後如淵淵—
[印]、泓泓—[印]、潘潘—[印]、游游—[印]、溫溫—[印]、湛湛—[印]等
等。

從隸：即用隸書的結體參以篆書的筆法，去其波磔，存其平直。從隸有部分、或全部從隸的情況。繆篆與隸書的關係極為密切，桂馥在《續三十五舉》中稱「印篆增減一法，必須詳稽漢隸，蓋漢隸每多益簡損繁之妙，作印仿其法，而仍用篆書筆劃，則得之矣」。栗栗—□、淳惇—□、瀆牘—□、潭燂—□、賓賓—□、幸幸—□、坐坐—□、鹿庶—□、襄褒—□、長長—□、晉晉—□、夏夏—□、豐豐—□、屈屈—□、爵爾—□、霍霍—□、西西—□、廉廉—□、無無—□、書書—□、州州—□。

　　繆篆的增減並不是隨意所為，而是有一定的原則和規律，甘暘《印章集說》稱：「漢摹印篆中有增減之法，皆有所本，不礙字義，不失篆體，增減得宜，見者不訾其異，謂之增減法。時人不知六書之理，立意增減，則大失其本原，所謂毫釐之差，千里之謬矣」。近人鄧散木在《篆刻學》中還提到繆篆增減要有度：「一印之字所能加以增減者，至多不過一二畫，不能多所變易，如逐字增損，必有牽強附會之處，徒為識者所譏耳。」對理解繆篆也頗為有益。

　　第三，挪移，包括挪讓、穿插，是將印文的偏旁、筆劃變換其位置，延長或縮短其長度，有左右、上下、內外挪移等手法。如：

　　左右、上下挪移：濕㶟—□、疵瘀—□、鄧鄧—□、駱駱—□、馮馮—□、啟啟—□、隗陒—□、孺孺—□、次次—□，魏魏—□、印印—□、巳巳—□、攻攻—□、鳴鳴—□、佗佗—□、地地—□、□、熱熱—□、然然—□、□、鑫鑫—□、爵爵—□、塹塹—□、房房—□、岩岩—□、碧碧—□、功功—□；

內外、外內挪移：雛雞—[字形]、闞闕—[字形]、囂驚—[字形]、楚楚—[字形]、勵劇—[字形]、剛剛—[字形]、袁袁—[字形]、鴻鴈—[字形]、冠冠—[字形]、令令—[字形]、更更—[字形]、鳳鳳—[字形]。

部首、筆劃挪移的變化，完全取決於章法佈局的需要，單純為求奇而挪讓、穿插，會顯得牽強突兀。另外，挪移有時會產生歧義，如「另」與「加」、「某」與「柑」、「員」與「唄」等，也尤需加以注意。

第四，除此之外，繆篆還有採用簡體字以及偏旁部首混用的情況，需要瞭解。

採用簡體字，如：萬—萬—[字形]、從—從—[字形]、樸—樸—[字形]、譽—[字形]等，但應注意，這些古體字應有古例可循，不能生編硬造。

偏旁部首混用的情況在繆篆中也很常見，如：

虍與雨混（注意：雨部不與虍混用），如「虞」篆作虞，混作[字形]。

竹與艸混，如「節」篆作節，混作[字形]。但竹與艸這類的混用多屬古人的訛誤，在章法上又沒有太大的意義，我們最好不用。

水與川混，如「江」篆作江，混作[字形]。水與川混用多在南北朝時期，齊白石印中「水」多喜作此。

力與刀混，如「勝」篆作勝，混作[字形]。力與刀混用也應屬古人的訛誤。

犬與片混，如「猛」篆作猛，混作■、■。

舟與月混，如「服」篆作服，混作■。

肉與月混，如「脫」篆作脫，混作■；「朔」篆作朔，混作■。

舟、肉、月三字繆篆都可作■，但若將「脫」寫作■，「服」寫作■，則屬訛誤，最好不用。

宀與冖混，如「宣」篆作宣，混作■。

廣、廠二字互混，如「廣」篆作廣，混作■；「原」篆作原，混作■。

广與廣混，如「病」篆作病，混作■。

穴、宀二字互混，如「寶」篆作寶，混作■。

廴與　混，如「延」篆作延，混作■。

偏旁混用的部分因素與隸變有關，但混用的原則是不違「六書」，不影響辨識。

值得注意的是，繆篆的變化一般都在次要筆劃，而非主筆上。單字的變化，主要集中在次要的偏旁筆劃上，如「彭」有十餘種形體，其變化主要集中在「彡」旁上，如■、■、■、■、■、■、■、■、■、■。又如「幼」，其變化也主要集中在「力」旁上，如■、■、■、■、■、■、■、■、■、■。抓住這一特點，我們

可以總結出一些常用偏旁部首的變化，這樣在實際應用中就能應運自如，如「心」在左部時，忄旁作 、、、、、、、、、、、；在下部時，小旁作 、、、、、、、、、、、、，創作中遇到這類部首就可參稽上述變化。

我們通過觀察繆篆以上的各種變化，會發現這樣的現象，就是增加、減省以及各種挪移的變化，主要集中在漢代的私印上，漢官印的文字相對最為規範，官印印文減省、挪移以及偏旁混用的情況也多發生在魏晉以後，如「水」混作「川」，甚至「水」作 。成熟、鼎盛期的漢代官印繆篆雖然變化少，但反而特具雄渾自然、大氣磅　之氣勢。有些私印過分強調變化，反嫌局促小氣，吳讓之曾說「刻印以老實為主，讓頭舒足為多事」，篆法的變化若過分挪移以求勻稱，屈曲以圖滿實，則有弄巧成拙、味同嚼蠟之感，故凡藝皆以自然為佳。

二　篆刻的章法

篆刻的章法就是設計印稿的過程，作者根據治印的文字內容、石章的大小、形狀，朱文還是白文，以及治印風格等方面而先行設計的印稿，這一過程，不僅需要考慮印文結構的繁簡、整體的疏密，還要遵循章法構成的內在規律、具體方法。我們分別從印文的排列、章法構成的基本要求及內在規律來探討篆刻的章法。

1. 印文的排列方式

印文排列就是根據印文字數多少的不同選擇不同的排列方式。下面我們按印文字數的多少，從一字印到多字印，以印例的形式列出常見的組合方式，以增強對篆刻章法的感性認識。

(1)一字印（圖 5.2-8 至圖 5.2-11）

圖5.2-8　　　　圖5.2-9　　　　圖5.2-10　　　圖5.2-11
漢「印」　　趙之謙「沈」　錢松「范」　戰國「悲」

(2)二字印（圖 5.2-12 至圖 5.2-25）

圖5.2-12　吳昌碩　圖5.2-13　吳熙載　圖5.2-14　丁敬　圖5.2-15
　「大聾」　　　　「安雅」　　　　「山舟」　　漢「楊建」

圖5.2-16　　　　圖5.2-17　　　　圖5.2-18　吳熙載　圖5.2-19
漢「趙安」　　漢「日利」　　　「仲陶」　　漢「張縮」

圖5.2-20

元「郭押」

圖5.2-21

吳熙載「蓋平」

圖5.2-22

吳昌碩「安吉」

圖5.2-23

漢「李嘉」

圖5.2-24

趙之琛「葺庵」

圖5.2-25

平陽

⑶三字印（圖 5.2-26 至圖 5.2-39）

圖5.2-26

漢「王產印」

圖5.2-27

戰國「尚口鈢」

圖5.2-28

元「商七押」

圖5.2-29

漢「田強之」

圖5.2-30

秦「王李印」

圖5.2-31

吳熙載「唐仲廉」

圖5.2-32

戰國「右司馬」

圖5.2-33

秦「鄭大夫」

圖5.2-34

秦「春安君」

圖5.2-35

漢「臣段周」

圖5.2-36

漢「妾盧豚」

圖5.2-37

漢「徐小青」

圖5.2-38

五硯樓

圖5.2-39

漢「戚子張」

(4)四字印（圖 5.2-40 至圖 5.2-57）

圖5.2-40

別部司馬

圖5.2-41

富昌韓君

圖5.2-42

重游泮水

圖5.2-43

周竟之印

圖5.2-44 吳熙載
「十二硯齋」

圖5.2-45 戰國
「戰美司寇」

圖5.2-46 吳熙載
「姚中聲父」

圖5.2-47 吳熙載
「樓云山館」

圖5.2-48 吳昌碩 「二耳之聽」　　圖5.2-49 漢「上官越人」　　圖5.2-50 漢「宋賢私印」　　圖5.2-51 漢「史宜成印」

圖5.2-52 黃易 「賣畫買山」　　圖5.2-53 漢「窐孫千萬」　　圖5.2-54 吳昌碩 「就裏沈五」　　圖5.2-55 黃牧甫 「延年益壽」

圖5.2-56 秦「南池裏印」　　圖5.2-57 秦「修武庫印」

(5)五字印（圖5.2-58 至圖5.2-69）

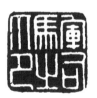

圖5.2-58 趙之琛 「深心託毫素」　　圖5.2-59 汪關 「汪東陽白牋」　　圖5.2-60 漢「尚符璽之印」　　圖5.2-61 漢「軍司馬之印」

圖5.2-62 黃牧甫　圖5.2-63 黃牧甫　圖5.2-64 吳熙載　圖5.2-65 吳昌碩
「外人那得知」　「靜虛齋畫記」　「宋晉字祐生」　「臣劉世珩章」

圖5.2-66 戰國　圖5.2-67 吳昌碩　圖5.2-68 來楚生　圖5.2-69 秦「泰
「子栗子信鉨」　「一月安東令」　「為容不在貌」　　寢上左田」

⑹六字印（圖 5.2-70 至圖 5.2-85）

圖5.2-70 楊澥「秦　圖5.2-71 吳熙載　圖5.2-72 吳昌碩　圖5.2-73 吳昌碩
漢十三印齋」　「硯山詩詞書畫」　「一讀書二學醫」　「閔泳翊字園丁」

圖5.2-74 吳昌碩　圖5.2-75 新莽「敦　圖5.2-76 王云「天　圖5.2-77 黃牧甫
「此志不容少懈」　德步廣曲候」　不管閒損人」　「知不足齋藏書」

圖5.2-78 戰國「東武城攻師鈢」

圖5.2-79 戰國「洀口山金貞 」

圖5.2-80 戰國「櫃易都左司馬」

圖5.2-81 戰國「文枲西疆司寇」

圖5.2-82 吳昌碩「恨二王無臣法」

圖5.2-83 吳昌碩「恨古人不見我」

圖5.2-84 吳昌碩「節者欲定心氣」

圖5.2-85 三十六峰草堂

(7) 七字印（圖 5.2-86 至圖 5.2-97）

圖5.2-86 漢「丞相前將軍校尉」

圖5.2-87 吳熙載「但使殘年飽吃飯」

圖5.2-88 趙之琛「三碑鄉里舊人家」

圖5.2-89 王禔「兩耳唯於世事聾」

圖5.2-90 吳昌碩
「乘長風破萬里浪」

圖5.2-91 吳熙載
「鸞及借人為不孝」

圖5.2-92 潘西鳳
「白髮多時故人少」

圖5.2-93 黃牧甫
「人生識字憂患始」

圖5.2-94 趙之琛
「金石刻畫臣能為」

圖5.2-95 漢「折沖
裨將軍印章」

圖5.2-96 劉懋功
「如來百三傳弟子」

圖5.2-97 吳昌碩
「松石園灑掃男丁」

(8) 八字印（圖 5.2-98 至圖 5.2-109）

圖5.2-98 黃牧甫「扶
搖九萬以六月息」

圖5.2-99 吳昌碩「甲
申十月園丁再生」

圖5.2-100 趙之琛「孫
花海鑒賞書畫印」

圖5.2-101 丁敬「兩
湖三竺萬壑千岩」

圖5.2-102 吳昌碩「陶
文仲五十以後書」

圖5.2-103 吳熙載「岑
鎔仲陶又字銅士」

圖5.2-104 吳昌碩「獨
山莫枚梅臣第二」

圖5.2-105 胡钁「中
齋所有金石之記」

圖5.2-106 吳昌碩「太　圖5.2-107 黃牧甫「隨　圖5.2-108 吳昌碩「同　圖5.2-109 趙之謙「均
邱長五十六世孫」　　宦廿年從跡萬里」　　治童生咸豐秀才」　　初所有金石之記」

(9) 九字印（圖5.2-110 至圖5.2-115）

圖5.2-110 趙之謙「撝　　　圖5.2-111 吳昌碩「會　　　圖5.2-112 吳昌碩「棄
叔居京師時所買者」　　　稽陶氏稷山樓藏書」　　　官先彭澤令五十日」

圖5.2-113 趙之琛「文　　　圖5.2-114 趙之琛「錢　　　圖5.2-115 趙之謙「魏
字飲金石癖翰墨緣」　　　唐高學治其菴印信」　　　稼孫鑒賞金石文字」

⑽ 多字印（圖5.2-116 至圖5.2-125）

圖5.2-116 錢松「話　圖5.2-117 漢「大富　圖5.2-118 齊白石　圖5.2-119 趙之琛
雨軒印宜身至前迫事　貴昌宜為侯王千秋萬　「茶陵譚氏賜書樓世　「週三燮讀過經籍書
毋閒願君自發印信封　歲常樂未央」　　　藏圖籍金石文字印」　畫金石文字記」
完」

圖5.2-120 趙之謙「二 圖5.2-121 趙之琛「古 圖5.2-122 趙之琛「錢 圖5.2-123 錢松「胡
金蝶堂雙鉤兩漢刻石之 杭高學治宰平其菴 唐高學治叔荃葺庵印」 鼻山人宋紹聖後十二
記」 印」 丁醜生」

圖5.2-124 吳昌碩「澄 圖5.2-125 吳昌碩「觀
海高氏蛾術小軒珍藏佛 自得齋徐氏子靜珍藏印
教經典之印」 章」

2. 章法構成的基本要求

上面列舉的印文排列組合及其構圖形式，並非是為初學者提供一
套機械套用的模式，而是為了增強章法的感性認識。它們只是章法的
外在體現，實際的章法安排還要受印文的篆法特點、章法的內在規律
和作者的主觀意圖等各方面因素所決定。這裡先談一下章法構成的三
點基本要求：平衡，生動，和諧。

(1) 平衡

平衡給人以穩定的感覺，是印章形式美的基本形態之一。平衡是
根據印文筆劃的繁簡、粗細、長短、色彩（朱白文）、所占空間的面
積大小等方面來體現出來的。一般而言：

筆劃粗、長比細、短顯得「重」；筆劃繁密比疏朗顯得「重」；毛糙的筆劃較光滑的筆劃顯得「重」；彎曲、動態的筆劃比平直、靜態的筆劃顯得「重」；朱文印的筆劃、白文印的紅底也屬「重」的因素；篆書軸對稱式結構中，離支點遠的部分比離支點近的筆劃顯得「重」。

在章法構圖中，需要用這些「重」在印中進行調節，以期符合中國傳統的「權衡式」的平衡，達到這種平衡就能給人以穩定的感覺。這一感覺來源於人們生活實踐中的審美和中國傳統文化的積澱。當然，「天平式」的對稱均衡也屬典型的平衡形式，但從生動性的要求來說，「權衡式」的平衡更符合藝術的要求。

(2)生動

生動是在平衡穩定基礎上的進一步要求，它要求章法安排不能呆板、單調，落於俗套，庸俗造作。平衡絕非是讓字形大小完全一致，平均分配位置，狀如運算元，也不是字形皆方或皆圓，筆劃一律等長，而是有高低、大小、參差、向背等各種姿態的變化，即使是對稱、整齊的排列，也要使筆劃有粗細、輕重、方圓等方面的變化，猶如歌唱那樣有抑揚頓挫的旋律，而且不能形成過於程式化的變化，而是有動有靜，動中有靜、靜中有動、動靜結合，互相映稱，相得益彰。此外，生動還要求線條剛柔相濟、有散有合、充滿情意。正如徐上達在《印法參同》中所說，「得其情則生氣勃勃，失其情則徒得委形而已」，而當有人問字是死的，如何才能有情意時，徐氏笑著回以「人卻是活的」，此語堪稱妙悟。

⑶ 和諧

要生動，就要有變化，但變化不是隨意的，唐孫過庭所言「違而不犯，和而不同」，很符合辯證法。落實到篆刻章法，就是要求既有變化，又有統一。它一方面要通過印文的繁簡、筆劃的疏密、線條的方圓、粗細等來製造矛盾，造成「不同」；另一方面又要利用印文的增損、空間的呼應、筆劃的挪讓等來統一矛盾，適度處理二者的矛盾以達到「違而不犯」的效果，並最終使全印達到「和」的境界。

欲使章法達到平衡、生動、和諧，還要充分考慮到篆刻章法的整體感。前人曾將章法佈局喻為「名將佈陣」，要求「首尾相應，敧正相生」，又喻為「大匠建屋，必先審地勢，次立間架，候胸有全屋，然後量材興構。印材有大小方圓之別，印文有疏密繁簡之異，不能苟同，不容強合，必須各得其宜，方為完璧，否則圓曲方枘，格格不能相入矣」（鄧散木《篆刻學》）。這個整體感就是要在平衡、生動、和諧的基礎上，使印文之間做到「次第相尋，脈絡相通……望之一氣貫注，便覺顧盼生姿，宛轉流通」，而不能使印文散亂無序，過於誇張字形的變化，任意穿插、挪讓線條。在處理字法和章法之間的關係時，前人曾有「字法歸相別，章法貴相顧」之說，「相別」就是要使印文有變化，「相顧」就是使印文之間有情意、生動，宛若一個大家庭那樣和睦、統一。

3. 章法構成的內在規律

章法佈局的關鍵是處理好各種各樣的矛盾，沒有矛盾就沒有變化，沒有變化就無法生動，而不統一變化又難以做到和諧。如何製造矛盾、處理矛盾成為章法的關鍵。下面就從一些矛盾範疇入手，來摸

索篆刻章法的一些內在規律：

(1)繁與簡

繁與簡的變化不僅僅是繁變簡或者簡化繁，有時還需簡者更簡，繁者愈繁，如吳讓之「道法自然」（圖 5.2-126）印，「法」篆作🔣，「然」篆作🔣，但二字都選擇了繁寫，筆劃也相應變細，「自」字筆劃則自然顯得粗壯，從而避免了勻稱或失衡，也使全印顯得虛實相生，多有生趣；繁簡的變化既有字形結構上的繁簡省變，也有印文筆劃粗細、疏密等方面細微的差別，這一變化要求既符合筆意，又保證結構的完整，如錢松的「叔蓋金石」（圖 5.2-127）印，「蓋」字本作🔣，結構較其他三字為繁，遂將艸部、大部筆劃縮短、微露出頭，並未省去結構，卻很自然地造成四字在整體虛實上的平衡，不著痕跡，不見做作，確實是高手所為；當然，也有對印文結構、筆劃都作繁簡變化的，如這方「張君憲印」（圖 5.2-128）漢代私印，「憲」字篆作🔣，筆劃繁多，先在結構上加以簡化，又將「心」字縮短為一橫畫，但在恰當的位置微微拱起四點，以完筆意，堪稱精妙絕倫。

(2)疏與密

疏與密又稱虛與實，繁與簡的變化重點在印文本身，而疏與密的變化重點在印文所占的空間，二者有聯繫，也有區別。筆劃佔據的地方是實，空著的地方是虛，疏密與虛實是相成的，疏則虛，密則實。造成疏密變化的方法有兩種：一是篆法的繁簡變化，二是印文所占空間多少的變化。虛與實都很重要，不能有所偏廢，實則渾厚，虛則空靈，印文間的虛虛實實，構成章法上錯綜複雜的氛圍，自然使全印生動和諧。

圖5.2-126
吳讓之「道法自然」

圖5.2-127
錢松「叔蓋金石」

圖5.2-128
張君憲印

圖5.2-129
晉歸義羌王

圖5.2-130
吳昌碩「松石園灑掃男丁」

圖5.2-131
徐三庚「赤泉駐年」

　　不同時代的璽印、不同的流派篆刻在疏密處理上各有其特點。漢印文字以平方正直為主，章法上也以均分空間為主，故漢印尤其是工整一路的漢印在疏密關係的處理上主要依靠印文本身的疏密變化，但也有一些空間的疏密變化，如「晉歸義羌王」（圖 5.2-129）印，「晉」字直畫極多，占地幾近一半，「羌王」二字筆劃較少，占地僅三分之一弱，但筆劃甚粗，從而彌補了因空間較少而造成的失衡。古璽文字變化詭奇無常，字形大小參差，線條橫斜散亂，每字所占空間不一，疏密對比最為強烈，也最令人難以捉摸；晚清吳昌碩利用疏密關係極為大膽，如「松石園灑掃男丁」（圖 5.2-130）印，以一「丁」字與其他六字相抗衡，仍然瀟灑自如，渾厚與空靈同在。古人

曾有「寬處可以走馬，密處不可以容針」的說法，趙之謙稱為印林「無等等咒」。利用疏密的強烈對比，給人以強烈的視覺刺激，確實是奪人眼球的捷徑，但過猶不及，也應該把握好分寸，如徐三庚的這方「赤泉駐年」（圖5.2-131）印，似乎就稍乏自然。

(3) 輕與重

輕與重指的是印文筆劃粗細的變化，一般而言，印文筆劃多則細，筆劃少則粗，而筆劃粗則重，細則輕。如漢印「烏丁」（圖5.2-132），未將「丁」字作繁化的屈曲變化，而是採取加粗筆劃以平衡「烏」字，從而形成強烈的虛實對比；吳昌碩的「園丁墨戲」（圖5.2-133）印也有異曲同工之妙。當然，上面二印屬於較為極端的例子，這方「勮令之印」（圖5.2-134）漢官印以及鄧散木「十年一覺」（圖5.2-135）、「張峋之印」（圖5.2-136）都屬利用筆劃粗細來調節平衡的印例。在四字印中，採取一重三輕的，重者多數筆劃較少，如「之」字；採取三重一輕，重者多數筆劃甚繁，如「勮」、「覺」字。但上述三印都能讓人一眼即可看出是用輕重之法來調節平衡的，人工的痕跡較為明顯，晚清黃牧甫則是用此法的高手，如「寄

圖5.2-132
烏丁

圖5.2-133
吳昌碩「園丁墨戲」

圖5.2-134
勮令之印

圖5.2-135
鄧散木「十年一覺」

圖5.2-136
鄧散木「張峋之印」

圖5.2-137
黃牧甫「寄盦」

盦」（圖 5.2-137）印，這類白文仿漢印是黃氏常見的面目，印中經常以筆劃的粗細來調節平衡，其印文筆劃看似沒有粗細差別，但仔細分辨，相鄰的筆劃多有差別，像「寄」字的「宀」部等等，真可謂「看似尋常最奇崛」。

⑷方與圓

古人曾以方圓喻天地，有「地矩天規」之說，主張方圓「不容偏有取捨」（劉熙載《書概》），所謂「方主之，必圓佐之。圓主之，必方佐之，斯善用規矩者也」。（徐上達《印法參同》）。由於印章是以方形為主，在「方」這一大前提下，決定了章法以方為主，以圓佐之的格局，「圓」是變化的主角。具體而言，印章的方圓變化主要從兩個方面進行：一是印文結構，二是筆劃線條。

其一，印文結構。以「趙同」（圖 5.2-138）、「趙利」（圖 5.2-139）這兩方漢代私印為例，二印的風格和章法類似，文字均用平方正直的繆篆，但仔細品味，「趙同」印的「趙」字上部作有圓曲的變化，不僅呈現出運動的體勢，也使整個章法顯得生動活潑，更為

| 圖5.2-138 | 圖5.2-139 | 圖5.2-140 | 圖5.2-141　黃牧甫 |
| 趙同 | 趙利 | 方除長印 | 「祗雅樓印」 |

感人。而「趙利」印的二字基本取平直的線條，稍見呆板；這方「方除長印」（圖 5.2-140）漢代官印，「方」字作圓轉的處理，在其他方形取勢的三字中，也起著調節氣氛的作用。晚清黃牧甫的印中經常見到這種平直結構中巧妙使用圓弧線的例子，如「祗雅樓印」（圖5.2-141），「祗」字有兩畫作弧形，避免了方直結構最易產生的單調和堵塞感，「雅」字右上部作圓形，與另外三字的弧形線條相映稱，使全印頗有生動、空靈之感。類似的印例在黃氏印中甚多，如「起士」（圖 6.2-142）、「壺公」（圖 5.2-143）、「端方私印」（圖 5.2-144）等，深得漢人精髓。

其二，筆劃線條。筆劃線條的方圓變化包含筆劃形狀、線條體勢兩個方面。一般來說，方形的線條多具陽剛之美，風格爽勁挺拔；圓形的線條多呈陰柔之態，風格秀潤雅致。漢印中，西漢印章筆劃多圓筆，線條體勢以圓轉為主；東漢至南北朝印章筆劃多方筆，線條體勢以方折為主；而漢代的鑄印多圓，鑿印多方。如東漢「豹騎司馬」（圖 5.2-145）鑿印，筆劃兩端多呈方形，甚至粗於筆劃的厚度，明顯具有鑿刻的痕跡，而且線條的體勢也以取方折。很明顯，這方「豹騎司馬」印不論是筆劃形態，還是線條體勢都以方為主。但即使如

圖5.2-142
黃牧甫「起士」

圖5.2-143
黃牧甫「壺公」

圖5.2-144
黃牧甫「端方私印」

圖5.2-145
豹騎司馬

圖5.2-146
林皋之印

此，印中筆劃轉折處仍可看到圓轉的筆意，這就是前人所指出的漢印「外角凸處欲方，內角凹處欲圓」的特點。又如清初林皋這方仿漢印「林皋之印」（圖 5.2-146），筆劃形態完全使用方筆，轉折處又略含圓意，充分體現了林皋篆刻工穩、爽勁，但又不失雅妍的風格。

(5)直與斜

漢印以方形印面為主的特點，使繆篆演化出平方正直的體勢，也構成了篆刻章法統一穩定的基礎。但一成不變的平方正直很易使章法過於板滯，遂以圓勢來增加變化，而「斜」勢變化也具備同樣的作用。二者的區別是：取圓勢比較婉轉溫和，有陰柔之美；取斜勢則較直白，能夠增強方形取勢的陽剛之美。線條取斜勢有時是兩個線條互

相之間呈現出銳角，有時是相對整體印文的體勢。斜勢運用得好，能使全印凸顯變化的豐富，增加動感與氣勢，但處理不好，也易造成破碎、鋒芒畢露從而缺乏蘊藉。

印章史上古璽的斜線運用最為豐富，即使工穩的寬邊細朱文也經常使用，如「孟畫」（圖 5.2-147）、漢印的斜線運用也很巧妙且不露痕跡，如「異」（圖 5.2-148）印。「破荷亭」（圖 5.2-149）是吳昌碩的一方粗朱文印，「荷」字的斜筆，使左右兩邊連成一個整體，也破除了朱文印粗則易蠢的舊規。黃牧甫仿漢印「看似尋常最奇崛」的特點，使本來很易單調的平直筆劃呈現出靈活的變化，與其經常運用斜線調節章法的空間有極大的關係，如這方「文通之苗」（圖 5.2-150）印中的「文」字的斜筆。篆刻史上以斜勢作為主要變化手段，並取得成功的是白石老人，他的斜線已成為齊派風格的一大特徵，如「白石」（圖 5.2-151）印，「白」字的斜筆堪稱神來之筆，將本來方正的空間分割成不規則狀，立刻使全印充滿活力；「齊白石」（圖 5.2-152）、「接木移花手段」（圖 5.2-153）、「老手齊白石」（圖 5.2-154）諸印都屬經典之作，其中「老手齊白石」不但印文用斜筆，就連界格線也被白石老人用作調節章法的手段了。

(6)呼與應

明代徐上達在《印法參同》中稱印內之字，一定要做到「渾如一家人，共派同流，相親相助，無方圓之不合，有行列之可觀」，而家庭內部之間，最重要的恐怕就是「親情」了，「親情」的表現就是家庭成員之間的互相照顧、鼓勵與默契。篆刻章法中的「情意」，也是要求印文之間有呼應的安排，做到「使相依顧而有情，一氣貫穿而不

圖5.2-147 孟畫 　圖5.2-148 異 　圖5.2-149 吳昌碩 　圖5.2-150 黃牧甫
　　　　　　　　　　　　　　　　　　「破荷亭」　　　　「文通之苗」

圖5.2-151 　　　圖5.2-152 　　　圖5.2-153 齊白石 　圖5.2-154 齊白石
齊白石「白石」　齊白石「齊白石」　「接木移花手段」　「老手齊白石」

悖」。呼與應包括空間的呼應、筆劃方圓攲正的呼應，以及印文互相
揖讓相顧的情態呼應等，本文所講的繁簡、疏密、方圓等具體的手法
都可包含在呼應的範圍內。這裡的呼應主要強調的是呼應的位置。

　　呼應有品字形、對角、上下、左右呼應，目的是造成平衡穩定的
感覺，如趙之謙的「元祐黨人之後」（圖 5.2-155）印，故意縮窄
「元、人、之」三字所占空間，從而形成品字形呼應；吳熙載「真州
汪鋆硯山」（圖 5.2-156）則採取了左右對稱呼應的形式；「長水司
馬」（圖 5.2-157）、「朱嘉禾印」（圖 5.2-158）兩方漢印則採取了
對角呼應的形式；吳熙載的「安雅」（圖 5.2-159）印則採取了上下
空間的呼應形式。以上幾種形式都屬「天平式」的對稱呼應，除此之
外，我們還可運用非對稱的呼應，如吳昌碩的「破荷」（圖 5.2-
160）印，印中右下部雖僅有一豎，但由於位置接近印的邊緣，使左
右兩部分保持了平衡。同樣，吳昌碩的「翊」（圖 5.2-161）印

圖5.2-155 趙之謙「元祐黨人之後」　圖5.2-156 吳熙載「真州汪鋆硯山」　圖5.2-157 長水司馬　圖5.2-158 朱嘉禾印

圖5.2-159 吳熙載「安雅」　圖5.2-160 吳昌碩「破荷」　圖5.2-161 吳昌碩「翊」　圖5.2-162 吳昌碩「園丁」

「立」部的肥筆，「園丁」（圖 5.2-162）印「丁」字偏向左側的一豎，「自娛堂主」印「主」字偏向左下方的位置，都有異曲同工的作用。這種呼應利用了中國傳統的秤桿平衡原理，通過調整距離的遠近，以四兩撥千斤的手法獲得視覺上的平衡。

(7) 挪讓與穿插

篆法的挪移變化中也有挪讓、穿插的手法，如「隗長」（圖 4.4-143）、「魏嫽」（圖 5.2-163）兩方漢代玉印，「魏、隗」二字為了保證勻滿，自身進行了挪讓與穿插，從整個印章來看，「魏、隗」二字的變形成為章法安排的一個部分，有些書籍講到章法，也多將這種篆法的變化歸於章法的安排範疇。但二者還是有一定區別的，首先篆法的變化要在章法變化的統攝之下，服從章法的需要；其次，章法的挪讓與穿插不僅包含單個印文內部的變形，還主要體現在印文之間。

圖5.2-163　　　　　圖5.2-164　　　　　圖5.2-165　　　　　圖5.2-166　趙之謙
魏嫽　　　　　　　曹少孺　　　　　　孫安國印　　　　　「大慈悲父」

圖5.2-167　　　　　圖5.2-168　　　　　圖5.2-169　　　　　圖5.2-170　吳昌碩
平口都鈢　　　　吳昌碩「質公」　吳昌碩「翊道人」　「海日樓」

如漢「曹少孺」（圖5.2-164）印，「少」字讓出很大的空間，「孫
安國印」（圖5.2-165）印，「安、印」二字也各讓出部分空間，這
都是為保證全印的勻滿整齊，印文整體作出挪讓的方法。趙之謙的這
方「大慈悲父」（圖5.2-166）印也採取了印文整體挪讓的手法，但
更巧妙，「悲」字的心部最下一筆作橫畫處理，與「慈」字上部基本
齊平，給人並沒有挪讓的視覺誤差，頗見匠心。

　　大部分印章在作挪讓的同時，也伴隨著穿插的手法，這在戰國古
璽中經常運用，如「平口都鈢」（圖5.2-167）、「文枒西彊（疆）
司寇」（圖2.2-2）、「子栗子信鈢」（圖5.2-66）等。流派印中更
是常見，如吳昌碩的「質公」（圖5.2-168）、「翊道人」（圖5.2-
169）、「海日樓」（圖5.2-170）、「梅　居士」（圖5.2-171）諸

| 圖5.2-171 吳昌碩 | 圖5.2-172 吳讓之 | 圖5.2-173 趙之謙 | 圖5.2-174 黃牧甫 |
| 「梅　居士」 | 「青衫司馬」 | 「趙之謙印」 | 「默之」 |

印，尤其是「翊道人」印，「人」字頂入「道」字底部，「辵」部又作斜勢，穿插於「人」字之中，使「道人」二字渾如一體，又未使人誤解，真是藝高人膽大。其他還有進而像吳讓之的「青衫司馬」（圖5.2-172）印、徐三庚的「延陵季子之後」（圖2.7-199）印、趙之謙的「趙之謙印」（圖5.2-173）印、黃牧甫的「默之」（圖5.2-174）印等等，印中或在上下字之間，或在左右兩行之間，進行挪讓與穿插。這一方法加強了字與字、行與行之間的協調、呼應，使章法安排更加緊密，達到使全印文字息息相通，氣息一脈相連的效果。

(8)整齊與參差

整齊是印章最基本的形態，但過於整齊極易走向呆板，運用圓筆、斜筆，加以調節可以達到章法生動的目的，而參差也能取得相同的效果。參差有兩種方法，一是印文結構作參差的安排，如黃牧甫「施盦詩草」（圖5.2-175）印，「艸」字左右作參差、錯落的安排，全印章法極其生動；二是印文筆劃之間的距離作參差的處理。一般而言，篆書筆劃之間的距離是等距的，在篆刻作品印中亦然，勻整也確實是一種美，為了使篆刻的章法更加生動，也經常改變印文筆劃間的距離，從而造成疏密的變化。黃牧甫的篆刻堪稱典型，在其仿漢

圖5.2-175 黃牧甫「施盦詩草」　　**圖5.2-176** 黃牧甫「靜虛齋藏書印」

印中黃氏很少利用筆劃形態、粗細的變化，而經常採用改變筆劃間距的方法，如「靜虛齋藏書印」（圖 5.2-176）印，其中「書」字上下兩部分筆劃的間距差別甚大，其他字也很明顯，使全印空間不再是整齊一致，而呈現參差錯落的感覺，章法立刻生動起來。

(9) 殘破與粘連

古代印章的殘破與粘連的原因主要有三個方面：一是古代印章多銅印，在範鑄、鑿刻過程中產生意外；二是千餘年的風土剝蝕；三是古今鈐印方式的不同，古代銅印本來是用於封泥的，以印抑泥對印面平整度的要求並不高，而後世是以印蘸印色鈐於紙上，有可能因印面不平喪失部分筆劃，從而造成殘破或粘連的情況。

對白文印而言，殘破可使筆劃產生蒼茫感，具有金石之氣，而因殘破產生的粘連，造成並筆、連筆，會使全印虛多實少，若印中有筆劃粗細的變化，細畫的殘破、粘連會有效地調整全印的平衡；對朱文印來說，殘破可使筆劃由實變虛，產生空靈的效果，而粘連所造成的並筆則使筆劃實多虛少，從而增加筆劃的分量。如「魏賢之印」（圖5.2-177）漢朱白文相間印，「魏、賢」二字大量的粘連造成更多的空白與朱文的「之」字相呼應，從而使全印很和諧。「宋賢私印」

 魏賢之印　　圖5.2-178 宋賢私印　　圖5.2-179 曹亭耳　　圖5.2-180 山喬印信

圖5.2-181 吳昌碩「西泠印社中人」

（圖 5.2-178）、「曹亭耳」（圖 5.2-179）二印也有相同的效果。「山喬印信」（圖 5.2-180）朱文印是方魏晉私印，它的殘破造成了筆劃的斷續，但卻使印文產生了節奏變化，章法也顯得生動起來。

　　同是殘破，晚清諸家處理的手法也各不相同。吳昌碩取法磚陶、封泥，印文以渾厚古樸取勝，故在印中不論朱、白，都大量運用殘破、粘連，如吳昌碩「西泠印社中人」（圖 5.2-181）、「染於蒼」（圖 5.2-182）兩方朱文印，幾乎筆筆皆有殘破，但氣息仍然貫通；「吳俊卿信印日利長壽」（圖 4.4-304）白文印，則幾乎筆筆殘破、字字粘連，渾厚無比，「老蒼」（圖 5.2-183）白文印雖然筆劃甚瘦，但筆劃上的殘破和筆劃間的粘連，卻使二字渾然一體，連缶翁也自稱能「得道勁之致」。趙之謙的篆刻雖不以「斑駁」勝，但其篤信「寬可走馬，密不容針」之說，故在筆劃茂密處自然會出現粘連，如「甘泉汪承元印信長壽」（圖 5.2-184）白文印，粘連的筆劃與大塊的紅底造成更大的反差，給觀賞者的視覺刺激也更為強烈了。胡钁取法漢代玉印、鑿印，筆劃多瘦勁，粗細也相

圖5.2-182　　　圖5.2-183　　　圖5.2-184　趙之謙「甘　　圖5.2-185
吳昌碩「染於蒼」吳昌碩「老蒼」　泉汪承元印信長壽」　胡钁「吳滔之印」

差無幾，為破除筆劃的單調，殘破、粘連就成為胡氏經常運用的手段
了，如胡钁「吳滔之印」（圖 5.2-185）印、「石門胡钁長生安樂」
（圖 2.7-201）印。

　　殘破、粘連是使印章生動有致的重要手段，但使用要適量，最忌
漫無目的亂破一氣，這樣反而會使筆劃和全印章法失去完整感，產生
適得其反的效果。使用殘破、粘連的前提是：一不能影響文字的正確
識別，二是不能因殘破而使筆劃產生臃腫、軟弱無力，影響美感，三
是不宜過於破碎以至支離。

4. 章法構成中邊欄與界格的作用

　　邊欄、界格等手法的運用對章法安排也極為重要，有必要加以闡
述：

(1)邊欄

　　邊欄指的是印章四周的邊框，絕大多數的印章都有邊框，朱文印
自不用說，白文印看似無邊框，但其四周的留紅也同樣起著邊框的作
用。邊框所起的作用，最初無非是將印文圍護起來，尤其是有些戰國
寬邊朱文古璽，邊框甚至高於印文，以起保護作用。鄧散木在《篆刻

學》中稱「印之有邊緣，猶屋之有牆垣」。古代印章的邊欄，主要就是起著這種「牆垣」的作用，還談不上有意識地將邊欄參與到印文的章法設計上去，構圖安排時主動將邊欄與印文作為一個整體來考慮，還應該是明清以來的印人。但這裡並未否認古代印章的邊欄有著眾多的變化，尤其是經過歷史的風土剝蝕，邊欄又產生了很多非人工的變化，其中的妙處為後世印人所借鑒，也使邊欄在章法中的地位更加重要。這裡分別從朱文印、白文印具有的不同邊欄形式入手，來看邊欄的變化：

第一，朱文印四邊俱全的，有兩種情況：

其一，與印文相比較，有邊細于印文、粗于印文、等寬于印文三種變化。邊細于文能達到突出印文的效果，但朱文粗容易蠢笨，應使印文有殘破、粗細的變化，以呼應較細的邊欄，如「邵謙之印」（圖5.2-186）、吳讓之「師慎軒」（圖4.4-256）、胡钁「朝看畫暮讀詩楊生得此可不饑」（圖5.2-187）、黃牧甫「彝」（圖5.2-188）等；邊粗于文使邊欄變「重」的同時，也使全印更加醒目、突出，尤其是戰國寬邊細朱文古璽，邊框的沉重更襯托出印文的空靈，如「猗止」（圖5.2-189）、「公孫疾」（圖5.2-190）印，後世如「巨韋季春」（圖5.2-191）漢印、黃牧甫「晉敦館」（圖5.2-192）、趙之謙「鶴廬」（圖5.2-193）等印也有類似的效果，他們的印文一般都以瘦勁為主，以達到與邊欄相映成趣的藝術效果；邊欄等寬于印文，其顯示效果甚至還要弱于邊細于印文的情況，這是因為邊欄的線條與印文筆劃此時已達到融為一體的效果，如「陸駿印信」（圖5.2-194）、趙之琛「江郎山館」（圖5.2-195）印、來楚生「為容不在貌」（圖

圖5.2-186
邵謙之印

圖5.2-187
胡钁「朝看畫暮讀詩
楊生得此可不饑」

圖5.2-188　黃牧
甫「彝」

圖5.2-189
猗止

圖5.2-190
公孫疾

圖5.2-191
巨韋季春

圖5.2-192　黃牧
甫「晉敦館」

圖5.2-193
趙之謙「鶴廬」

圖5.2-194
陸駿印信

圖5.2-195　趙之琛
「江郎山館」

圖5.2-196　來楚生
「為容不在貌」

圖5.2-197　黃牧甫
「為學日益為道日
損」

5.2-196）印、黃牧甫「為學日益為道日損」（圖 5.2-197）印。

其二，邊框之間比較，有一細三粗、二細二粗、三細一粗三種變化。一細三粗的如吳昌碩「老繩」（圖 5.2-198）印，二細二粗的如吳昌碩「庚辰鐵硯」（圖 5.2-199）印，三細一粗的如吳昌碩「雄甲辰」（圖 5.2-200）、「葂公」（圖 5.2-201）印，吳昌碩在晚清諸家中最善於處理印章的邊欄，其變化之多，無人可及。從以上諸印邊欄粗細的變化上來看，除極少數外，吳昌碩都將印章的下部邊欄處理得較為厚重，顯得全印極為沉穩、大氣。

第二，朱文印缺少邊欄的，包括以下三種情況：

缺少一個邊欄的，如吳昌碩「王錫璜藏書記」（圖 5.2-202）、「五味亭」（圖 5.2-203）印；缺少二個邊欄的，如吳昌碩「葛書徵」（圖 5.2-204）、「晏廬」（圖 5.2-205）印；沒有邊欄的，如漢印「巨蔡千萬」（圖 5.2-206）、鄧石如「家在龍山鳳水」（圖 5.2-207）印等。

此外朱文印還有採取封泥式樣的邊欄，如吳昌碩「明道若昧」（圖 5.2-208）；採取雙邊欄的，如古璽「恣事」（圖 5.2-209）、「私璽」（圖 5.2-210）等印。

第三，白文印的邊欄指的就是印文最外部的筆劃與印章外側的距離，白文印都有邊欄，其邊欄有以下幾種情況：

其一，四邊全部為細邊。當印文為滿白文時，如「房子長印」（圖 5.2-211）、「孟罷之印」（圖

圖5.2-210 私璽

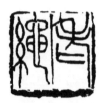

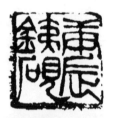

圖5.2-198 吳昌碩「老繩」　　圖5.2-199 吳昌碩「庚辰鐵硯」　　圖5.2-200 吳昌碩「雄甲辰」　　圖5.2-201 吳昌碩「藐公」

圖5.2-202 吳昌碩「王錫璜藏書記」　　圖5.2-203 吳昌碩「五味亭」　　圖5.2-204 吳昌碩「葛書徵」　　圖5.2-205 吳昌碩「晏廬」

圖5.2-206 巨蔡千萬　　圖5.2-207 鄧石如「家在龍山鳳水」　　圖5.2-208 吳昌碩「明道若昧」　　圖5.2-209 愁事

5.2-212）印，印文之間的留紅與邊欄基本等粗，邊欄猶如印文的一部分，邊欄被弱化的同時，也使邊欄與印文最大限度地融為一體；當印文為細白文時，如「馮賞私印」（圖 5.2-213）、「馬于調印」（圖 5.2-214）印，印文之間的留紅粗于邊欄，使全印較為醒目，邊欄在此起到烘托印文的作用。

其二，四邊全部為粗邊。粗邊能更有效地引起人的注意，尤其是印文較粗，而印文間的留紅較少時，更是與邊欄形成強烈的對比，這與寬邊細朱文有著同樣的效果，如趙之謙「俯仰未能弭尋念非但一」（圖 5.2-215）印，極為奪目；當印文較細時，如漢玉印「靳代」（圖 5.2-216）印，又能極好地襯托印文堅挺、勁健。

其三，四邊有粗細的變化，包括三細一粗，如東漢晚期的官印下部經常有大片留紅，「蠡吾國相」（圖 5.2-217）印就很典型，吳昌碩也經常做此種安排，如吳昌碩「繩道人」（圖 5.2-218）印，給人以穩健之感；二細二粗，如吳昌碩「仁和高邕」（圖 5.2-219）印，邊欄粗細作不對稱安排，能給人以動感，而吳氏這方「學心聽」（圖 5.2-220）印，邊欄粗細作對稱安排，則穩健中又呈現動感；一細三粗的安排，使人有印文欲破邊而出的感覺，動感就更強烈了，如吳昌

房子長印

圖5.2-212
孟罷之印

圖5.2-213
馮賞私印

圖5.2-214
馬于調印

圖5.2-215
趙之謙「俯仰未能弭尋念非但一」

圖5.2-216
靳代

碩「介壽之印」（圖 5.2-221）、王禔「仁和王壽祺琢隸之印」（圖
5.2-222）。

其四，複邊白文印。即白文印加有「口」形邊框，這在戰國時已
很流行，後世也一直作為白文印的一種重要形式。

第四，連邊。古代印章設計的初衷印文與邊欄是沒有接觸的，但
因殘破等原因造成印文與邊欄有了接觸，後世印人從中得到啟發，遂
使連邊成為章法安排的重要手段之一。連邊與因殘破所造成的粘連略
有不同，粘連多是筆劃通體與邊欄粘合，連邊主要是筆劃的兩端與邊
欄接觸。根據章法的需要，有左右連邊、上下連邊以及四邊皆連幾種
情況，如徐三庚「袖海」（圖 5.2-223）、吳昌碩「木雞」（圖 5.2-
224）、黃牧甫「武陵龍氏」（圖 5.2-225）、齊白石「鑿冰堂」（圖
5.2-226）印是左右連邊，黃易「冰庵」（圖 5.2-227）、趙之謙「安
定」（圖 5.2-228）是上下連邊，而奚岡「龍尾山房」（圖 5.2-

圖5.2-217
蠡吾國相

圖5.2-218
吳昌碩「繩道人」

圖5.2-219
吳昌碩「仁和高邕」

圖5.2-220 吳昌碩
「學心聽」

圖5.2-221 吳昌碩
「介壽之印」

圖5.2-222 「仁和王
壽祺琢隸之印」

229）、黃牧甫「十六金符齋」（圖 5.2-230）印則是四邊都有筆劃與邊欄相連接。朱文印中，連邊運用最為普遍，它可使印文與邊欄更好地融合在一起，從而做到氣息貫通。

第五，借邊。借邊是在章法安排中將靠近印面邊緣處的印文筆劃與邊欄相粘合，或直接以印文筆劃替代印的邊欄，如吳昌碩「鶴壽」（圖 5.2-231）、「泰山殘石樓」（圖 5.2-232）、「破荷亭」（圖 5.2-149）三方朱文印、齊白石「平園主人」（圖 5.2-233）朱文印，以及吳昌碩的「安吉吳俊章」（圖 4.4-301）、「倉碩」（圖 5.2-234）白文印、齊白石「白石草衣」（圖 5.2-235）以及漢印「日利」（圖 5.2-236）印，借邊能增強印文與邊欄的緊湊感，並有效地避免線條之間的重複，易於調整章法佈局中的虛實平衡，借邊所產生的印

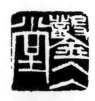

圖5.2-223 徐三庚「袖海」　　圖5.2-224 吳昌碩「木雞」　　圖5.2-225 黃牧甫「武陵龍氏」　　圖5.2-226 齊白石「鑿冰堂」

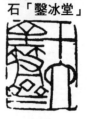

圖5.2-227 黃易「冰庵」　　圖5.2-228 趙之謙「安定」　　圖5.2-229 奚岡「龍尾山房」　　圖5.2-230 黃牧甫「十六金符齋」

圖5.2-231 吳昌碩「鶴壽」　　圖5.2-232 吳昌碩「泰山殘石樓」　　圖5.2-233 齊白石「平園主人」

文筆劃粗細、輕重的變化，豐富了印面視覺效果，也易使全印產生奇特的感覺。

　　邊欄對全印的佈局起著穩定、平衡、呼應、增強結構的緊湊以及增添情趣的作用，處理得好，對章法自然增色不少。反之，則會起相

圖5.2-234 吳昌碩「倉碩」　　圖5.2-235 齊白石「白石草衣」　　圖5.2-236 日利

反的作用，破壞章法的完整性。故邊欄的處理最忌生硬呆板、破碎零亂。

(2) 界格

界格是印章佈局時穿插于印文之間的格線，如所謂日字格、田字格、目字格，其最初的用途恐怕僅是為了佈局方便、章法整齊而已，如秦印中的田字格、日字格印，後來隨著繆篆的成熟，界格印逐漸消失。後來人們又漸感受到界格所具有的美化作用及莊嚴整肅之感，成為一種裝飾手段。明清印人更是將界格與文字作為一個整體通盤考慮，納入章法構圖中去。從界格與印文之間的關係來看，主要有兩大類：一是界格較為規整，主要起分割印面的作用，與印文的關係比較鬆散，這類印以古代印章為主，後世印人也有模仿。這類的朱文印如「張合私印」（圖 5.2-237）、「巨韋卿日利千萬」（圖 5.2-238）、「王相之印」（圖 5.2-239）、「正下亡私」（圖 5.2-240）、「亭次天印」（圖 5.2-241）這些古代印章，以及趙之琛「學治之印」（圖 5.2-242）、陳鴻壽「小檀欒室」（圖 5.2-243）、吳讓之「姚仲聲」（圖 5.2-244）清代諸家之印。白文印則有「口將軍鉨」（圖 5.2-245）、「紀闌多」（圖 5.2-246）、「少年唯印」（圖 5.2-247）、

圖 5.2-237 張合私印

「忠仁思士」（圖 5.2-248）、「司馬崎」（圖
5.2-249）、「趙國翟嘉孫印」（圖 5.2-250）
等。這類印章的風格多屬工穩一路，界格與印
文在粗細、輕重等方面都較協調；二是界格多
有殘破，界格與印文已融為一體，界格的線條
已成為印文的不可分割的一部分，起著調節空
間、虛實、呼應等作用，這類印尤以吳昌碩、齊白石諸大師運用最
多，如吳昌碩「吳俊卿」（圖 5.2-251）白文印，一眼看去很難分辨
出界格與筆劃，二者已融為一體，吳昌碩「園丁生於梅洞長於竹洞」
（圖 5.2-252）朱文印，界格在印中起著聯繫印文、聚攏氣息的作
用，若去掉界格，全印立刻會鬆散零亂。齊白石的「老手齊白石」
（圖 5.2-154）、「以農器譜傳吾子孫」（圖 5.2-253）二印，對界格
的運用更是膽大到匪夷所思，極大地豐富了界格的表現形式。

　　章法在篆刻創作的構思中居於統攝的關鍵地位，篆法、刀法都受
到章法的制約，如何使印章佈局達到生動、和諧，二千餘年來，能工
巧匠和篆刻藝術家在構圖形式、技巧等方面進行了數不勝數的創造與
變化，我們這裡所概括、總結的僅是其中一個部分，這些變化形式也
只是一種原則、規律，不能視為一個固定的模式，它在實踐運用中是
綜合運用、千變萬化的。

巨
韋卿日利千萬

王相之印

正下亡私

亭次天印

趙之
琛「學治之印」

陳鴻
壽「小檀欒室」

吳讓
之「姚仲聲」

□將軍鈢

紀闌多

少年唯印

忠仁思士

司馬畸

趙國翟嘉孫印

吳昌
碩「吳俊卿」

吳昌碩
「園丁生於梅洞長
於竹洞」

齊
白石「以農器
譜傳吾子孫」

第六章————

邊款藝術與邊款的刻制傳拓

第一節
邊款的起源與發展

　　現能見到最早的印章邊款是漢代白文「萬石」私印，這方長方形銅印的側面鑿刻有「正元三年」四字。官印邊款始于隋代「廣納府印」印背上「開皇十六年十月一日造」的鑿款。宋代官印鑿款更為常見，如宋「拱聖下七都虞侯朱記」印背所刻「端拱二年四月鑄」字款。（圖 6.1-1）元、明、清官印的款字多是以楷書鑿以釋文、年號、頒印機構、鑄造年月等，僅起標識作用，較粗糙，還談不上邊款藝術。1971 年南京江浦縣宋墓中出土了一方銅質「張同之印」章，

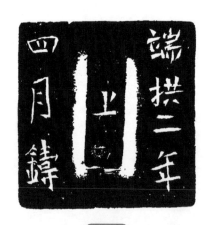

圖6.1-1
「拱聖下七都虞侯朱記」款圖

圖6.1-2
「張同之印」款

四側刻有「十有二月，十有四日，命之曰同，與予同生」小篆款十二個字，記錄了印主的生日及取名緣由，與官印邊款的作用完全不同。（圖 6.1-2）據云，元趙孟頫所用印章上也刻有「子昂」二個款字，似乎預示了邊款藝術與私印的某種聯繫，也說明邊款藝術是與篆刻藝術幾乎同時孕育產生。

清人一般把邊款的首創之功歸於明代的文彭、何震，清陳豫鐘嘗稱「制印署款，昉于文、何」[1]，並提到文氏刻款的方式是「如書丹勒碑」。這與文家《停云館帖》的刻帖方法沒有二致。此帖由文征明撰集，其子文嘉、文彭親自勾寫摹勒，請當時高手章簡甫、溫恕、吳鼐等鐫刻，在歷代叢帖中享有盛譽。文彭據說也曾參

圖 6.1-3 「琴罷倚松玩鶴」款

與鐫刻，故文氏也很自然地將鐫帖的手法運用于邊款。其法是先寫墨稿，再以沖刀法沿其兩側刻去墨痕，往復兩次而成，也就是所謂的「雙刀法」。我們看到的文彭行書款確是如此，如「琴罷倚松玩鶴」款，筆意精緻傳神，儼然一幅行書刻帖。（圖 6.1-3）明時的歸昌世、汪關，清初的程邃、丁元公、徐東彥、丁良卯等人皆沿其法。後世常用的單刀款，則屬何震首次使用，方法是「切刀法」，一個筆劃

1　（清）陳豫鐘「希濂之印」款，《歷代印學論文選》，第 866 頁。

 圖 6.1-4 「笑談間氣吞霓虹」款　　 圖 6.1-5 「我思古人實獲我心」款

一刀。單刀款以其簡潔寫意,兼具刀情筆意而為後世所廣泛使用,篆刻專著中介紹的刻款之法多指此,如姚晏的《再續三十五舉》中稱:「款題之刻,與印不同,與碑誌亦異,大抵一刀直下。一刀側下,每筆或上闊下細,或下闊上細,或右闊左細,以見棱角為合,左闊右細,則無之。」[2]試看何震所刻「笑談間氣吞霓虹」一印的邊款,所刻點畫一側光潔、一側呈現刀角下壓而形成石章自然崩損的痕跡,雖圓潤雅潔不及雙刀刻款,但其簡捷寫意與蒼莽老辣之感卻非雙刀法可比,以故後世最為流行。(圖 6.1-4)號稱與文、何鼎足而立的蘇宣刻款所用刀法也有自己的特色,他基本採用何氏的單刀切刻,但兼有沖刻,故刀痕內斂而崩損少,蘇氏善「接筆」,故所刻款既生澀潑辣

2　(清)姚晏:《再續三十五舉》「三十四舉」,《歷代印學論文選》,第413頁。

又清靈圓暢，如「我思古人實獲我心」款，對後世也頗有影響（圖6.1-5）。

　　清中期以前，文彭的「雙刀法」佔據刻款的主流。由於此法需先寫墨稿，刻制繁瑣，與鐫碑無異，故未引起眾人的重視，此時的印論文字也很少論及刻款，印人所刻邊款一般內容較少，多僅署名、記年而已，如程邃（圖6.1-6）、林皋（圖6.1-7）等人的邊款。一直到到浙派產生，丁敬直接師法何震的單刀法，不用墨稿，直接以刀刻石，所作生澀古拙，頗有神韻。但丁氏的刻款方式也未十分成熟，陳豫鐘曾詳細記述過丁敬刻款之法：「若不書而刻，鄉先輩丁居士為。然其用刀之法，余聞之黃小松司馬，云握刀不動，以石就鋒，故成一字，其石必旋轉數次。」**3** 原來丁敬採取的是「以石就刀」之法，刻時轉動石章，迎合進刀的方位和調整文字的筆順，刻法慢且易使筆意生硬。

圖6.1-6 「程邃」款　　　　圖6.1-7 「崔田」款

　　稍後的蔣仁、陳豫鐘等人開始變革舊法，他們固定了印石的方位，真正做到了使刀如筆，強調轉腕來變換進刀的角度，就如在紙上寫字一樣。這就是所謂的「以刀就石」法。這一變革，使單刀切刻的

3　（清）陳豫鐘「澄碧珍賞」邊款，《歷代印學論文選》，第870頁。

技法略無滯礙，並很快臻于成熟、完善。在這一完善的過程中，陳豫鐘起了很大的作用。陳氏是清代最早對邊款進行闡述以及對刻款最下苦功的印人，他自稱：「餘作款字，都無師承，全以腕為主，十年之後才能累千百字，為之而不以為苦。」[4]能在方寸之地刻字上千，又能保持晉唐書風之典雅，可稱得上近乎神技了。與一般匠人不同之處是陳氏「用書字法意造一二字」，從而達到「久之腕漸熟，雖多亦穩妥」的地步，以致前輩印人黃易對其「款字則為首肯再」，而「鐵生詞丈（奚岡）尤亟稱之」，人們請秋堂治印，也是「癖慕余（陳豫鐘）款字，多多益善」。其刻款方法是採用薄刃切刻，下刀角度較直，故文字鋒棱分明、筆劃細勁，我們來看陳氏「文章有神交有道」一印的邊款，雋麗清健，筆意宛然，如眾星之列河漢，燦然可觀（圖6.1-8）。由於印人以書法為底蘊，使邊款更增添了文人雅趣，大大提高了邊款的藝術欣賞價值。

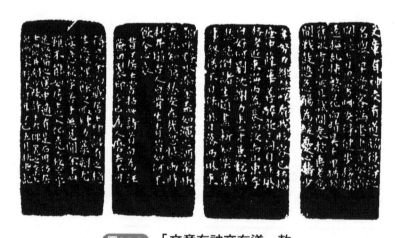

圖6.1-8 「文章有神交有道」款

4 （清）陳豫鐘「最愛熱腸人」邊款，《歷代印學論文選》，第868頁。

鄧石如與浙派諸家不同，他一如治印那樣採取的是單刀沖刻，簡化了文彭的雙刀沖刻法，在此之前，明代歸昌世也曾嘗試，但鄧石如以其碑學大師的書法功力和強勁的腕力，所刻不論篆、草、隸、楷，不設墨稿，單刀游走于印石四側（當然，鄧氏的隸

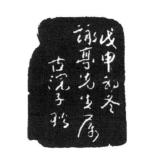

圖6.1-9　「我書意造本無法」款

書和部分行草款也時摻以雙刀），卻能流暢貫氣、酣暢淋漓，且不溫不燥，突顯刀情筆意，如「我書意造本無法」款，婉轉如意，一如鄧氏的行草書法。（圖 6.1-9）再傳弟子吳讓之能得鄧石如神韻，更充分發揮了鄧氏婉轉流暢的特點。

至此，刻款的技法已臻成熟，後來諸家都是在此基礎上，以各自的書法修養和個性而略有所變，來形成特色。如清末錢松，以鈍刀慢速入石，刀角偏坦，不尚露鋒，故邊款沉穩安詳，渾厚古樸，如「老夫平生好奇古」款（圖 6.1-10）；吳昌碩的切刀刻款，起止分明，提按了然，氣勢恢宏，與其篆刻朴茂雄強的風格殊相擬類，如「癖斯」印款（圖 6.1-11），渾雄之氣撲面而來；黃士陵刻款則綜合了沖切兩種方法，他以薄刃下切，但入石甚輕，然後再輔以沖、推之法，點畫無切刀那樣的「倒釘」之形，故顯得筆劃挺拔勁健，具有深沉靜穆之氣，如「頤山」印款（圖 6.1-12），正如該印款中所說，頗得漢金文鑿款之法。

晚清，由於趙之謙的天才表現，為邊款藝術注入了新的生機與活力。他對邊款有如下三個方面的貢獻：一是與當時印人邊款多晉唐面

圖6.1-10 「老夫平生好奇古」款　　圖6.1-11 「癖斯」款　　圖6.1-12 「頤山」款

貌不同，而採取魏碑款，這也是與趙氏北碑大家的身份相吻合的；二是首創朱文款，將「龍門二十品」中的《始平公造像》樣式移花接木至印的側面；三是將繪畫引入邊款，舉凡佛龕造像、漢畫像、石闕中的馬戲雜耍等等，無不刻入印側，這又是與趙氏晚清畫壇「海派」主將的地位相依襯的。趙之謙的邊款創造與其「印外求印」的篆刻理論相表裡，充分顯示了金石學修養對篆刻的重要性。其刻款，正如胡澍在《趙叔印存》中所贊「直與南北朝摩崖造像同臻奇妙，斯藝至此，夐乎神已」。自趙之謙後，邊款成為書法、繪畫、鐫刻、文辭四者合一的藝術，為後世印人所青睞。

邊款的字體與形式

一 字體豐富

　　邊款基本包攬了所有的字體，十分豐富。清代中期以後，篆刻與書法的風格相統一，已成為印人成功的最基本要素。邊款的製作也是如此，由於邊款是直接利用作者所書寫的字體鐫刻，作者的書法修養在此一覽無遺。這個特點在邊款出現伊始就已突顯，如文彭的行書款與其書法幾無二致。邊款與書法的密切關係，是形成邊款風格多樣化的基本原因。我們就據此特點，闡述各字體邊款的風格演進。

1. 楷書款

　　楷書在邊款中最為常見，其刻法有二：一是雙刀法；二是單刀切刻。前者如明末清初丁元公在「三餘堂」印側以魏晉小楷所刻朱彝尊「沉醉東風」曲調，靜穆秀逸，宛如刻帖，但此法後世採用較少。單刀法簡潔易學，又易抒發性情，遂於後世大為盛行。（圖 6.2-1）

　　楷書款中最具特色的是趙之謙的魏碑款，他的魏碑款有陰文和陽文款兩類。陰文中的小字款與其他印人的「倒丁」筆劃區別不大，而

圖6.2-1 「三餘堂」款

大字款則因筆劃較長，最適合以他的魏碑楷書來表現，刻法是在以切為主的用刀中，略施以沖、推，力到筆尖，字形結體寬博、舒展，與其書風極為統一，如他為胡澍所刻兩面印款（圖 6.2-2），堪稱典型。這種刻法後來為黃士陵所師法，只是黃氏用刀較薄，筆劃更為細挺而已；陽文魏碑款屬趙之謙首創，最為卓犖不群，他汲取了北魏《始平公造像》的樣式，先施以界格，再用沖、切結合的方式刻出陽文魏碑，極大地擴展了邊款藝術的表現力，如他為魏稼孫所刻邊款，神采宛似一縮微的《始平公》（圖 6.2-3）。以後吳昌碩的不少印款也採取這種形式。這類邊款製作較繁瑣，平常應酬很少採用，如這方「破荷亭」印款還附以小像，乃缶翁自用之印，故極為用心，蒼茫之氣撲面而來。（圖 6.2-4）

2. 行草書款

清中期以前的行草書款，多半是以雙刀沖刻而就，如童昌齡、高

圖6.2-2	圖6.2-3	圖6.2-4
趙之謙兩面印款	趙之謙陽文款	「破荷亭」款

鳳翰、陳渭、項懷述等。以單刀切刻之法刻行草書款，難點在於既要刻出筆劃之間的映帶，又要控制好筆劃崩裂的程度。行草書款以西泠八家中的奚岡最稱絕技，試看其「鳳巢後人」款，方圓兼備，用筆精到，不見絲毫輕浮苟且。（圖6.2-5）

以單刀沖刻之法刻行草書款，當屬鄧石如的創造。特點是行刀時刀刃、刀角交替使用，從而產生點畫粗細的差別，因鄧氏腕力極其雄厚，用刀所向披靡，真正做到以刀代筆，與其雄渾樸拙的行草書為同一風格。吳讓之腕力不及頑伯，用刀輕且淺，卻更易刻出行草書的婉轉流暢，如他的「硯山詩詞書畫」印款，看似漫不經心，卻筆筆到家，顯示出攘翁的深厚功力。（圖6.2-6）

3. 隸書款

隸書款因字體筆劃特點的限制，很難完全以單刀完成，多數仍需

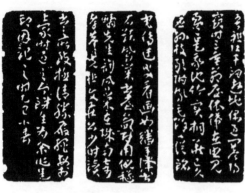

圖6.2-5　「鳳巢後人」款　　　　　圖6.2-6　「硯山詩詞書畫」款

輔以雙刀。隸書款前後期有不同的特點，前期的
隸書款多使用墨稿，清中期以後才出現了不寫墨
稿，以刀直接沖、切而成的隸書款。如明代汪關
的隸書款多以雙刀刻成，但稍顯稚嫩。清初程
邃、林皋所刻雙刀隸書款就精緻多了，如程氏的
「一身詩酒債，千里水云情」印款（圖 6.2-
7）、林氏「夢蘭」印款（圖 6.2-8）。清中期
後，隨著金石之學、碑學的興盛，印人對隸書的
掌握越發熟練，不用墨稿，直接奏刀已成為可

圖6.2-7　程邃隸書款

能，如鄧石如所刻「嘦城一日長」印款（圖 6.2-9），雖結體略顯隨
意，但正說明頑伯運刀如筆的風神。黃易性嗜古，所見漢碑最多，故
其隸書款最為後人所稱，其刀法以單刀為主，略輔以雙刀，風格朴茂
古奧，凝重含蓄，直逼《張遷碑》遺意，如「同心而離居」印款
（圖 6.2-10）。徐三庚的隸書款，刀法採取切、沖並用，單、雙刀交

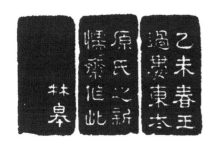

融，姿媚橫生，也一如其生平隸書風格，如「延陵季子之後」印款（圖6.2-11）。

4. 篆書款

篆書款在眾字體中出現得最晚，約於明末清初時，顧聽在所刻「卜遠私印」紫砂印時，于印側以篆書又以印章的形式刻下「元方」字型大小，極雅致。（圖6.2-12）清初戴本孝在為冒襄所刻六面印的印側空隙處，仿漢器鑿款所刻的篆書款，古氣盎然。（圖6.2-13）篆書款與印面所用字體相同，筆劃粗細一致，故最適宜用單刀沖刻，也最能體現筆意，鄧石如「意與古會」一印的邊款，使刀如

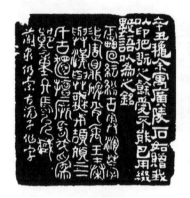

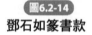

圖6.2-14
鄧石如篆書款

圖6.2-15
吳昌碩篆書款

圖6.2-16
黃士陵篆書款

筆，將篆書的婉而通表現得淋漓盡致（圖 6.2-14）。吳昌碩則更是經常以其石鼓文篆法入款，渾穆古拙。（圖 6.2-15）而黃士陵最善於仿古，他的單刀薄刃又極適合篆書字體，故黃氏的篆書款頗有奇趣，融合篆隸於一體，既有漢碑篆額的婉轉，又有《祀三公山》的古穆（圖 6.2-16）。

　　以上分別闡述了各種字體在篆刻邊款上的風格發展。其實只要這個印人兼擅諸體，就肯定不會放過邊款這塊能馳騁才思、發揮特長的領域。於是在一方印的邊側，各種字體同台獻技的時候屢見不鮮，如高鳳翰的「雪鴻亭長」印，邊款刻有篆、行、隸、草四體，而鄧石如、趙之謙、吳昌碩、黃士陵等大家的印款之中更是眾體皆備。由此可見一個規律，某位印人邊款藝術水準的高下，與他的篆刻水準基本處於同一檔次，也與他在書法藝術上的造詣相吻合或者說成正比，正是這些印人以深厚的書法修養作為基礎，再運用雙刀、單刀、沖刀、

切刀等這些刀法，創作了風格多樣的邊款藝術，大大增強和豐富了篆刻藝術的魅力。

二　形式多樣

1. 陰文、陽文形式

邊款形式從文字款識上看，有陰文款、陽文款。篆刻的邊款以陰文款為主，它刻制方便，很適合印人使刀如筆的心態；陽文款刻制稍嫌複雜，又多了一個摳底的程式，故印人一般用諸至交，如趙之謙除為好友、知己魏錫曾刻過外，另外一方陽文款就是為紀念死於兵燹的結髮妻所刻的「餐經養年」印（圖 6.2-17），吳昌碩的「明月前身」印的陽文魏碑款（圖 6.2-18），也具有相同的含義。刻制陽文款的難點不在於修飾整齊，而在於能得古趣，趙、吳二位大師所作皆能蒼茫古拙，令人神往。

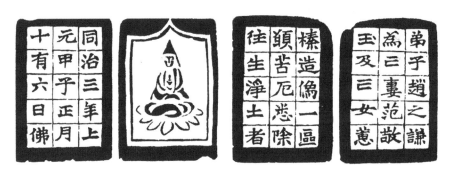

🔲 6.2-17　**圖6.2-17「餐經養年」款**

圖6.2-18 「明月前身」款

圖6.2-19 「蓮莊書畫」款

2. 款字大小

　　邊款的形式依款字的大小，可分為
正常大小與微刻之分。印側鐫刻邊款，
即使大字也不過與書法中的小楷相類，
也最常見；但有些印人卻能在印側刻以
千數的文字，我們借鑒微雕的名稱，稱
之為微刻。如陳豫鐘所刻「蓮莊書畫」
印款（圖 6.2-19），方寸之石的印側竟
刻有近二百字的內容，令人歎為神技。
這使我們聯想到清代曾傳為美談的縮臨
之術，此技是將某些著名碑帖縮小臨
寫，然後再進一步鐫刻上石，以供便攜

圖6.2-20 胡钁微刻《蘭亭序》

展玩。如清乾隆間，王應綬曾應萬承紀之聘，將一百通漢碑縮刻至石
硯上，連漢碑中的殘泐也一併複製，幾乎不差分毫，在尚無照相手段
的時代，此技無不令觀者歎為觀止。[5] 一些印人也工於此技，如楊

5　蔡鴻茹：《王子若〈百漢碑硯拓〉》，《文物》，1997 年第 2 期。

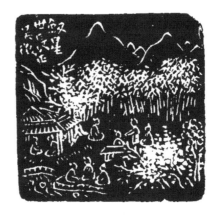

圖6.2-21 趙之謙漢畫像　　　圖6.2-22 胡钁「硬黃一卷寫蘭亭」

澥、胡钁就曾在印側縮刻過《蘭亭序》全文（圖 6.2-20），連原帖中的塗抹之處也原樣刻出。

3. 圖畫形式

清代的邊款中還有一種圖畫形式，這也屬趙之謙首創。他第一次在邊款中將古代的漢畫像、佛像等引入印側，如為魏錫曾所刻印中，將嵩山少室石闕中的馬戲雜耍畫像搬至印側，甚是傳神（圖 6.2-21）；而在上文提到的趙氏陽文魏碑款中，在印側刻的是一尊佛像，趙之謙信佛且對佛學有深湛研究，故模仿北朝造像的形式，以寄託對亡妻的懷念和祈禱。吳昌碩也有類似之作來紀念亡妻。這類畫像形式除陽刻方式外，還有陰刻方式，如胡钁在「硬黃一卷寫蘭亭」印的頂部，以陰刻線條的方式刻有「蘭亭圖」一幅，以使印文、邊款的內容相配合。（圖 6.2-22）胡钁的這種刻法與清中後期發展起來的印鈕雕刻方式中的「薄意」極為相似，二者或有互相借鑑的可能。

總之，邊款藝術發展到清代晚期以後，在字體、形式上都極其豐富，散發著濃郁的藝術氣息。

邊款的內容與功用

一 邊款的內容

　　隨著邊款刻制刀法的日漸成熟，字體、形式的不斷擴展，邊款的文字內容也在日益豐富。明代的印款，多僅是印人的署名及紀年。清初以降，由於印人隊伍整體文化素質的提高，一些具有較高文學修養的印人自不會放過這一能夠馳騁才思、抒發性情的場所，促使邊款的內容大為拓展。邊款的內容，簡要分類的話有以下幾種：

　　1. 窮款：有僅署作者的姓名或字型大小，再附以刻印之年號，另再附以印章受主的字型大小三個層次。

　　2. 記述印人之間的交往，一些文人韻事多於邊款中得以保留，成為篆刻史上最直接的原始資料。

　　3. 鐫刻詩詞題記，顯示了篆刻藝術與文學之間的密切關係。

　　4. 詳細記載有關印章鑒別、印文篆法考證等方面的內容，體現了篆刻藝術的學術意味。

　　5. 闡述作者對篆刻藝術的認識，如對篆刻的摹古與創作、篆刻

的三要素等方面的闡述。因明清印人有關篆刻藝術的專門論著並不多見，這樣，印人所刻的這類邊款就彌足珍貴，很多印人重要的印學思想是靠邊款保留下來的。

邊款的刻制時間，除後人得到前代印人的原石後加以補款，敘述得石始末或發表感慨外，一般與印人治印同時。印人在完成篆刻任務後，意猶未盡，少則十餘字，多至數百言，將上述幾方面的內容以鐵筆刻于印側，成為我們研究篆刻史的最第一手資料。故清末時邊款逐漸為人所重視，如魏錫曾曾于同治八年（1869）三月始，迄於光緒七年（1881），積十二年精力，輯得丁敬印章邊款文字七十九則，成《硯林印款》，後收入《續語堂論印匯錄》一書（同書還收有「黃（易）、蔣（仁）、奚（岡）、陳（豫鐘）諸家印款十二則」）。此外，梁溪秦祖永輯有《七家印跋》一書，收丁敬、金農、鄭燮、黃易、奚岡、蔣仁、陳鴻壽等七人邊款甚多。上述所輯印款，原石或已不存，就更顯珍貴了。

二　邊款的功用

根據以上所述，可知邊款有著如下的功用：

1. 實用功能

這是邊款最基本的功能，除邊款署名、紀年能使他人得知印章的刻制時間、印主歸屬等外，還有在實際應用時能幫助鈐印者方便地判斷印章的正、反方向，如清姚晏曾說：「印有款題，前賢以記歲月，

只在印之左方，若有記跋亦必自此而始，所以省覽也。在他處則非法。」**6**說明明清以來，人們就已約定俗成地將邊款刻于印的左側，這樣鈐印者正好會留邊款於手的虎口位置。若邊款文字較長，則也應始於左側，終於文尾。我們從清人印章實物上看，邊款內容有長至連印的頂部都刻有文字者。

2. 藝術欣賞

包含兩個方面，一是對邊款在文辭上的欣賞，二是對邊款在刻治藝術水準上的欣賞。前者充分體現了篆刻藝術作為文人藝術的屬性，因為邊款的文辭雅訓是人們的首要要求，陳澧稱：「石印刻款字於旁，亦有致。然其語與字皆宜雅，否則不如不刻。」**7**明清小品清文在文學史上佔有一席之地，邊款僅有方寸之間，對文字的遣詞排句、體例格式的運用等，均經印人精心安排，當我們欣賞那些文辭優美、簡潔雅致的邊款時，無不由衷讚歎前人的創造；後者則是對邊款本身藝術美的欣賞，當見到一幅成功的邊款藝術，對其字體選擇之巧，鐫刻之工，章法安排錯落有致卻又恰到好處，自會想見刻刀優遊於其間，以致流連忘返，也自然會像某人求陳豫鐘刻印，而要求款字是「多多益善」了。

另外，晚清時人們在收集篆刻作品之外，拓款也成為一時風尚，凡是集輯印人作品為譜的篆刻印譜，製作精美者多將邊款拓下專門欣賞。這樣，越楮、朱印、墨拓，朱墨交相輝映、相得益彰，令人目不

6　（清）姚晏：《再續三十五舉》「三十三舉」，《歷代印學論文選》，第413頁。

7　（清）陳澧：《摹印述》，《歷代印學論文選》，第454頁。

暇接，欣賞印譜成為莫大的享受。

3. 史料價值

邊款的史料價值可從如下幾方面來看：

(1)可考證印人的創作生平。明代何震的生卒一直是宗懸案，有的書記載他主要活動於 1610 年左右，而據他的印款，再結合有關印譜的序文互為參證，考證出他現存最早的作品刻於 1553 年，最晚的作品刻於 1604 年，從而相對明確了何震從事藝術活動的時代。[8]

(2)有助於印人其他方面作品的搜集。如清乾隆間，黃呂作詩不事雕飾，甚有名于時，但不善珍惜，少傳世。而他在飛鴻堂曾應汪啟淑刻印並作詩題款道：「頻年多病萬緣灰，結習雕蟲興未衰，聞說冰斯今再見，特攜新制訪尋來」，後注曰：此初訪秀峰先生時拙句也，適見屬刻此章，因附刊其上，鳳六山人黃呂篆。[9]此詩乃黃氏僅存遺詩。

(3)可考證出印人間的交往。如鄧石如與畫家畢蘭泉從初識到成為至交的過程，我們可從「意與古會」邊款得知：頑伯與畢氏初識於乾隆庚子年（1840），畢氏欲求頑伯篆石而不可得，越歲，畢氏以家藏《瘞鶴銘》持贈，頑伯乃「急作此印謝之」，二人「今俱欣欣」。

(4)可研究印人創作道路。如趙之謙所開闢的「印外求印」道路，他本人並未系統論述，可我們卻可從其留下的數十方有關印章的邊款上，考知趙之謙曾經取法過哪些印外的金石營養。

8　韓天衡：《天衡印譚》，上海書店 1993 年版，第 72 頁。

9　方去疾：「天君泰然」印邊款，《明清篆刻流派印譜》，上海書畫出版社 1983 年版，第 93 頁。

⑸可得知印人軼事。如清代著名印人中，吳熙載治印屬款不多，以致後人有「攘之先生自印往往不署款」語，直接的後果就是吳讓之雖生前刻印逾萬，卻流傳極稀，其原因與不識者磨去有關，也與吳氏印章常失竊於樑上君子有關，他有方「饞思煮石」印，款嘗云「讓翁自用，竊者無恥」。而吳云也證實了攘翁的遭遇，他在《晉銅鼓齋印存序》中稱攘翁為其治印甚夥，但一經兵燹，一經竊賊，所餘不多。

⑹有助於考證印章的真偽。如吳昌碩晚年病臂，刻印甚少，他在 71 歲時就已稱「餘不弄刀已十餘稔」[10]，但從其印譜中看，晚年印章仍為數不少。後經缶翁款中自述，得知他晚年有學生徐星周、繼室夫人施酒都曾代刀。[11]

⑺印論的彙集。邊款的刻制多與治印同時，印人在進行印面的創作後，往往有感而發，除上述內容外，還有相當多的印款闡發了對篆刻的認識，雖未形成系統的專著，但其中每多卓識真見，絕不可忽視。邊款既是研究印論的寶庫，也是研究印人印學思想、篆刻美學的最基本的材料。

邊款藝術完全是在實踐中自己逐漸成長起來的，正如清陳豫鐘所說：「余少乏師承，用書字法意造一二字，久之腕漸熟，雖多亦穩妥。」邊款藝術在清代中期開始迅速成熟，再經過晚清趙之謙等人的開拓、創新，發展成為集「書法、圖畫、鐫刻、文辭之美」于一身的邊款藝術，「形成一個在深度、廣度、高度諸方面均無瑕可擊的完整

10 吳昌碩：「葛祖芬」印款，《歷代印學論文選》，第 904 頁。

11 分別見吳昌碩「楚鍰秦量之室」和「保初」印款。《歷代印學論文選》，第 902、903 頁。

體系，使邊款藝術成為篆刻藝術裡舉足輕重的門類」，[12]甚至有附庸蔚為大國的趨勢。

12　韓天衡：《五百年印章邊款藝術初探》，《書法研究》，1984 年第 1 期。

邊款的刻制

一 邊款的位置與順序

邊款的位置與邊款文字的多少、印石是否有鈕有關。

邊款字數少，就都刻在印石的左側，鈐印時邊款就很自然地露在手的虎口位置。若字數較多，一邊刻不下，需要刻在另一邊，甚至多邊，這時邊款文字就有個先後順序問題。邊款的順序一般有兩種說法：一是以左側為起點，順時針向前、右側，最後回到自己胸前的一側，字數再多者可一直到印頂；二是仍為順時針方向，但以左側為終點，起點則視字數多少而定，此法需要先預估字數多少，再決定起點位置。

印石有雕鈕的，邊款的位置取決於鈕形的朝向。印鈕有禽獸鈕，如虎、獅、龍、鳳、魚、龜、辟邪、駝、羊等，這類鈕的朝向過去有以尾巴所在的一面朝向內側的，也有以頭的一面朝向內側的。帶鈕的石章一般品質較好，且多有錦盒包裝，所以我們不妨將能看清頭部的一側當作左側，石章放在錦盒時左側朝上，觀者對邊款與鈕式可以一

目了然；印鈕還有建築物類的，如橋、瓦、壇、台、亭等，一般就以二孔所在為左右兩邊。

隨形章可據形狀或需要定下前後，在左側施以邊款。薄意鈕的石章可視畫面來配款字，字數宜少不宜多，以免破壞畫面。而對於像田黃、雞血之類的名貴印石，舊時的印人都注意落窮款，款字也儘量小或落在不顯眼的地方，以最大限度地減少「石厄」，這種藝德頗值得學習。

二 刻款的刀法

刻製邊款的方法大致有單刀、雙刀兩種基本方法，我們分別來談。

1. 單刀款

單刀陰刻是邊款中最常使用的刀法，也是刻邊款的基礎，故這裡以刻楷書為例著重介紹：

點：用刀右角由上而下，用力一按即成三角點。根據下刀的方向不同和下刀時用力的先後，可產生不同的形狀變化，如分別由左上方斜向右下方，或由右上方斜向左下方，點的方向會有不同，而下刀略輕、收刀略重或下刀重按、再輕輕收刀，效果也會不同，如圖 6.4-1。

橫：以刀的右角從筆劃右端下刀，向左斜按入石，然後將刀杆傾

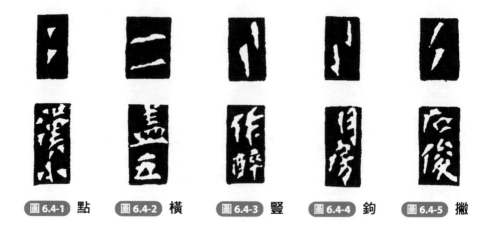

圖 6.4-1 點　　圖 6.4-2 橫　　圖 6.4-3 豎　　圖 6.4-4 鉤　　圖 6.4-5 撇

向左邊下切即可。若在下切的同時又用力向左沖去，即成一長橫畫，如圖 6.4-2。

　　豎：刀杆向外傾斜，用外刀角由上向下入石，刀杆再傾向內側下切即可，下切的同時用力向下沖即可成為長豎畫，如圖 6.4-3。

　　豎鉤：刻好豎畫後，刀杆向右外傾斜，用力按下，便成一短豎三角點，使兩畫相接，便成一豎鉤，如圖 6.4-4。

　　撇：刀杆向外傾斜，用右刀角由右上向左下方切下即成一撇，而長撇需帶沖勢，如圖 6.4-5。

　　捺：用刀右角由右下方向左上方斜切即可，如圖 6.4-6。

　　戈鉤：刀杆向外傾斜，用刀外角向內按入石內，然後把刀口向右略帶弧形切下，再於筆劃下端出鋒處刻一三角點，連接成戈鉤，如圖 6.4-7。

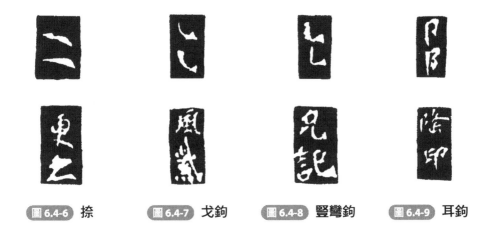

| 圖 6.4-6 捺 | 圖 6.4-7 戈鉤 | 圖 6.4-8 豎彎鉤 | 圖 6.4-9 耳鉤 |

豎彎鉤：先刻一豎畫，再刻一橫畫，二畫呈方中寓圓的直角，再於筆劃右端出鋒處用刀角斜按入石，補刀而成，如圖 6.4-8。

耳鉤：先刻一長豎畫，第二刀刻短橫畫，第三刀刻斜下點，第四刀向右下切，第五刀刻一短捺，五刀組成耳鉤，如圖 6.4-9。

單刀款以刻楷書為主，主要用切刀，基本的筆劃是三角形，每個字的筆劃都是由大小、粗細、長短不一的三角形組成，而且下刀的方向多與實際書寫楷書時的用筆方向相反。

單刀款也可刻篆書、草書，但要改以沖刀為主，具體圖例可參考上編「邊款藝術」的有關內容。

2. 雙刀款

雙刀款有陰文款、陽文款兩類。

雙刀陰文款主要刻隸書、行書、篆書，一般要事先寫好墨稿，再

用刀角在筆劃兩側沖刻。雙刀邊款一般不顯示刀痕，能保持毛筆原來的風貌。

　　雙刀陽文款的方法與刻朱文印相同，只是陽文款為正刻而已。此外，圖畫款也是用雙刀完成。

第五節 ○————

邊款的傳拓

　　以傳拓表現碑碣文字是我國的一大發明，但拓制工作煩瑣、勞累，清中期以前多由工匠為之。明末《學山堂印譜》、清初《賴古堂印譜》、清中期《飛鴻堂印譜》三部印譜，匯輯了眾多的印人作品，卻未見拓有邊款，說明清代中期之前拓制邊款尚未流行。文人對傳拓方法的掌握，與清中期金石學的興起有直接的關係，一些文人如丁敬、黃易「究心金石碑版」，對很多野外的摩崖、碑刻都親自摹拓。像黃易所拓金石，後世皆尊為善拓，陳介祺還有《傳古別錄》一書專門談拓古器的心得，「金石僧」達受甚至「能具各器全形，陰陽虛實無不逼真」。拓款在清中期時隨著文人對拓碑方法的掌握開始進入文房，並為印人和收藏家所關心，人們收集篆刻作品之外，拓款也成為一時風尚。

　　拓邊款有如下步驟：

　　一、擦淨款面。拓款之前一定要把款面擦拭乾淨，字內不留石屑、灰塵，石上不能有油蹟。

　　二、上紙。先將刻有邊款的印面塗上清水（最好用白芨水，白芨是一種中藥，有黏性，放在水中浸泡後，讓水有一定黏性，刷石、拓

墨時拓紙不易翹起），再覆上拓紙（最好用薄而堅韌的宣紙，如綿連紙、連史紙等）。

三、蘸水。用清潔毛筆蘸少量水沾濕紙面，使拓紙與石章緊密黏合，不能有氣泡，並用宣紙吸取水分。

四、覆紙。用薄紙（最好是拷貝紙，也可用很薄的塑膠薄膜代替）覆在拓紙上，輕輕撫平。

五、刷紙。用棕刷輕砸和均勻用力刷覆紙，最終使字面上的拓紙陷於字口中，清晰露出字跡。此時再將覆紙輕輕揭下，待拓紙幾乎全幹，又微帶潮濕時，即可上墨。注意：用棕刷的力量一定要適中，否則很易將拓紙刷破。

六、上墨。以拓包輕微蘸墨在玻璃板或白瓷盤上拓一下，檢查滲墨是否均勻，再於宣紙上輕輕拍打，調整好墨量，然後先在無字處拓，再逐漸擴展到有字處。以此法反復勻拓，先淡後濃，直至字跡清晰、墨色均勻黑亮為止。注意：墨汁最好選擇膠性輕的，上墨一定要一遍一遍的上，不能心急。在揭下拓紙後，其背面應是乾淨的，墨色絕不能透過來。

七、揭紙。待拓紙幹後揭下即可。若拓紙不易揭下，可輕輕呵氣使拓紙微微濕潤，便可揭下。拓紙揭下後置於書本中壓平。

這裡再介紹兩種簡便拓款的方法：

一是蠟拓。將拓紙放在刻有邊款的石章上（講究一點的話，可參

照上面前五個步驟），用蠟墨平擦使字跡呈現。此法效果不十分好，但可用於應急。

二是將邊款一面用墨全部塗黑（最好用細砂紙擦掉石章上的蠟質，否則墨汁難以上石），在邊款字口凹陷處塗上白石粉，然後在影印機上複印出來，效果亦可，但拓紙是機制紙而非宣紙。

附

錄

一　印紐藝術

一　古代璽印的印鈕

(1)戰國時期的印鈕

戰國時期是古代印鈕製作的第一個高潮，並已明確表現出審美與實用相結合的觀念，地域性的特點也使印章的鈕式呈現多元化的狀況，此時的鈕式「民無尊卑，各服所好」，用印之人皆可據其所好進行製作，鈕式多不落俗套。主要鈕式有：

鼻鈕（附圖-1，易骨）

衛宏《漢舊儀》在述漢官印鈕式時稱：「千石、六百石、四百石銅印鼻鈕，文曰印。謂鈕但作鼻，不為蟲獸之形。」說明所謂壇鈕、瓦鈕、橋鈕等，皆後人所作區別，古人但稱鼻鈕。鼻鈕是古代的官私璽印中最簡單也最常見的鈕式，形式變化很大，基本形式是印背上鑄有一弧形小環以供穿帶。戰國時期的鈕環、穿孔細小，顯得渾樸古拙。

附圖-1　「易骨」鼻鈕附

附圖-2　「平陰都司徒」壇鈕

壇鈕（附圖-2，平陰都司徒）

是鼻鈕的一種形式，基本特徵是印背有台，呈斜坡隆起如階梯狀，頂一小穿以供系帶，整個形狀如祭祀的壇台，亦稱台鈕。壇鈕在戰國私璽中運用極為普遍，秦和漢初仍有使用，漢以後壇鈕未見再有使用。

覆鬥鈕

形同倒置的鬥，頂部有穿，戰國時期頗為流行，在玉質璽印中最常見。漢代玉印中仍偶用此式，這裡選用一方漢代玉印覆鬥鈕，如「任彊」印鈕（附圖-3）。

附圖-3 「任彊」覆鬥鈕　　　　　附圖-4 「易文口 」柱鈕

柱鈕（附圖-4，易文口鍴）

亦有稱為杖鈕、橛鈕、把鈕者，鈕很高可握，有柱狀把柄，柄上

或有一穿孔，也有無穿孔的。此鈕式多見於性質較大的方形璽中。

亭鈕（附圖-5）

像亭閣立於印臺，極為玲瓏精巧。多見於戰國私璽。

辟邪鈕

辟邪是古人想像的祥獸，取其辟邪除惡之意，形近于獅而威嚴過
之，且多設計成回首顧盼之姿，造型簡練傳神。始見於戰國，秦漢時
的私印多有沿用，如「劉龍印信」（附圖-6）。

附圖-5 亭鈕　　　　　　附圖-6 「劉龍印信」

附圖-7 泉鈕　　　　附圖-8 帶鈎鈕　　　　附圖-9 人形鈕

此外，還有泉鈕（附圖-7）、帶鉤鈕（附圖-8）、鳧鈕、人形鈕（附圖-9）、觿鈕（附圖-10）、環鈕等，它們或將服飾用品、日常生活用品與璽印鈕式相結合，或承緒商周青銅器造型的傳統，所作人物、動物鈕式造型洗練優美，渾樸含蓄，

附圖-10 **觿鈕**

如牛角形的觿是古代解結的用具，也被製成印鈕，而故宮博物院所藏的這方人形鈕玉璽，姿態極為優美，是目前所見最古的人物鈕印章。

(2)秦漢六朝時期的印鈕

秦祚短暫，秦印的鈕式特色也不明顯，從傳世不多的實物上看，官印主要採用戰國鼻鈕，但鈕體稍高，私印多沿用戰國壇鈕，但印體較薄，製作也不甚精細。

隨著官私印章的普遍使用，印章制度的不斷完善以及青銅鑄刻工藝的發展，漢魏六朝時代的印鈕藝術達到古代璽印時代的高峰。與戰國印鈕不同的是，漢代官印、私印的印鈕出現了分化，官方為了區別臣民的身份和官吏的等級，對官印的材質、鈕式、印綬乃至字數都作了較為嚴格的規定。印章制度的確立，使這時期官印的鈕式走向規範化，龜、魚、蛇、駝、馬等印鈕開始出現，它們象徵著不同等級的職官和不同地區的民族。此時官印常見的印鈕形式有：

螭虎鈕

是皇帝、皇后專用的鈕式。據應劭《漢舊儀》，用螭虎鈕是因為虎為獸之長，「取其威猛以執伏群下也」。有近年出土的「皇后之

璽」可證。

龍鈕

西漢官印無此鈕式，見於近年出土的南越國的「文帝行璽」鈕，但真正將龍鈕印與帝后聯繫在一起，可能是五代才開始的，宋代開始有用龍鈕的明確記載。

龜鈕（附圖-11，校尉之印）

龜鈕在西漢文景以後開始流行，成為漢魏官私印章中最常見的形式。龜鈕在漢代是高級官吏佩印的鈕式，爵號為王、侯，以及秩比二千石以上者，均用龜鈕，新莽時期、魏晉南北朝時期，品秩有所下降。龜鈕在此時期的風格演變較大，西漢初期多圓渾寫實，東漢以後強調塊面，線條粗簡，頗顯強悍之勢。至於高官用龜鈕印章，則因龜在漢代為四靈之一，除表示長壽外，據應劭《漢舊儀》：「龜者陰物，抱甲負文，隨時蟄藏，以示臣道，功成而退也。」

附圖-11 「校尉之印」龜鈕 　　　附圖-12 魚鈕

鼻鈕

東漢以後的鼻鈕鈕體開始增大且厚實，顯得端莊整肅。

魚鈕（附圖-12）

流行於漢高祖至文景時東南地區的官印中。如上海博物館藏「泰倉」印鈕。

蛇鈕（附圖-13）

主要流行於西漢早期的界格印中，半通印中也偶有所見。此外，漢朝給少數民族的官印中也有蛇鈕，如「滇王之印」等。蛇鈕的形態比較寫實，蛇體伏於印臺，中部拱起作為穿孔。

附圖-13 蛇鈕　　　　　　　附圖-14 「票軍庫丞」鈕

瓦鈕（附圖-14，票軍庫丞）

由鼻鈕演變而來。史籍中官印僅載有鼻鈕一式，後世據其形式類於覆瓦而稱之為瓦鈕，其實漢代統稱為鼻鈕。私印中瓦鈕也很常見。

漢代各民族大融合的趨勢已經逐步形成，中央政府為了對依附的少數民族首領樹立政治地位並加以表揚，常以漢文官號和官印賜封，所賜封的官印鈕式多依據該民族地區的物產和生活、生產方式而定，如東南地區賜以蛇鈕，西北、西南地區則賜以駝鈕（附圖-15）、羊鈕等，十六國時期又出現了馬鈕（附圖-16）等。

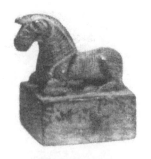

附圖-15 駝鈕　　　　附圖-16 馬鈕

　　與官印鈕式的嚴格規定不同，漢代的私印卻顯得極其活潑自由、富有創意，除了採用官印中的龜、瓦、鼻鈕、覆斗鈕外，還出現大量前所未有的鈕式：

辟邪鈕

　　造型較戰國時期更為生動有力，獸頭高昂作張口呼嘯之狀，而且東漢以後，辟邪鈕和龜鈕還出現了二套、三套印的形式，大印製成母獸，小印作子獸，套入母獸懷中即呈抱合之形，極富情趣。

鹿鈕

　　如故宮博物院所藏「靳君」印，鹿足收攏成欲躍未躍之勢，寓動於靜。

泉鈕（附圖-17）

　　鈕體由一枚或數枚銅錢構成。

環鈕

附圖-17　泉鈕

附圖-18　穿帶鈕

印鈕以雙環相套，還有以瓦鈕套環的。

穿帶鈕（附圖-18）

即兩面印中的穿孔。

此外還有人騎鈕、蛙鈕、象鈕、提梁鈕等等。

　　魏晉時期官私印章的鈕式基本沿襲兩漢，私印中的二套、三套印和辟邪鈕更為盛行，並出現了六面印的新形式。南北朝時期官私印章漸趨衰落，鈕式未有大的變化。

⑶隋唐以後官印的鈕式

隋唐、宋元明清時期的官印，在鈕式上日趨單一，從宋代以後，

帝后所用寶璽都用龍鈕，如名崇禎玉質印押為蹲龍鈕，清帝后印鈕有蛟龍、盤龍、蹲龍三種樣式，形態不一，俱見史書和《大清會典》之類的政書記載。在元、明、清的王、公、侯、伯貴族，高級將領和封疆大吏中還常使用一些獸鈕印章，如熊、羆、麒麟、蹲虎等，一般官吏則以扁方形、橢圓柱形以及圓柱形的橛鈕最為常見。總的來說，此時官印鈕式較為貧乏，缺少藝術性。

2. 明清石章的印鈕

宋元以來，文人篆刻藝術興起，印章成為文人書齋的清玩，使得不論是宮廷、文人士大夫還是民間都對印鈕的欣賞價值產生了濃厚的興趣，而易於雕鏤、色澤豐富的石質印材的廣泛使用，也為印鈕藝術的發展提供了基礎。一方質地溫潤、色澤迷人的印章，再加上篆刻精美典雅，鈕式玲瓏剔透，自然得到文人的喜愛，也間接地催生了眾多世代相傳以雕鈕為業的手工藝人。他們借鑒古代璽印的鈕式並汲取了玉雕工藝的優良傳統，玉、晶、竹、木、牙、角等多種質材也一併使用，又受到宋元以來繪畫藝術發展的影響，題材極為豐富，造型也是新奇迭出，從而造就了這一獨特而又相對獨立的藝術門類。

明清印鈕的雕刻從表現技法上看，可分為兩大類：

第一類是圓雕。圓雕法形成于戰國時期，是一種立體式雕刻技法，長於表現動物、人物、花鳥、建築等，是明清印鈕上最主要的雕刻手法。明清雕鈕藝人對古代印鈕從形式到題材多有繼承，但更注重寫意和寫實、細膩與質樸的結合，如獸鈕在姿態上多取轉身側首之形，以求首尾呼應，並在獸頭施以細緻刀法，突出主要部分，而於獸

身則簡潔刻畫，在雕刻手法上有時還輔以浮雕、透雕、線刻、鏤空，使雕鈕既有漢代印鈕的古樸，又賦以玲瓏精巧之美，堪稱「既雕且琢，還反于樸」。由於在設計上儘量保持石形之完整，故鈕體一般都較漢代更豐滿渾厚。

圓雕法的雕刻題材主要有兩類：一類是仿古印鈕，諸如鼻鈕、覆鬥鈕、龜鈕、辟邪鈕等漢魏鈕式都很流行，樸素古雅；一類是獸鈕，諸如螭、獅、虎、龍、龜、天祿等鈕，精巧寫實。值得注意的是，浮雕也被廣泛運用，借鑒古代青銅器上的螭紋、云紋、雷紋，再糅合鳳鳥、蝙蝠、八仙等吉祥、神仙內容，頗顯豐富華麗。而這一雕法與「竹刻手法」相結合，又演化出了「薄意」雕刻的技法。

還有一類是薄意雕。薄意雕始於明末清初，實際上是一種淺浮雕的刻法，它融合了中國畫的構圖、用筆和意境，表現題材更為豐富，人物、山水、花鳥、魚蟲以及各種歷史典故、詩意、吉祥圖案等都成為藝人經常用刻刀表現的題材。薄意雕刻石較淺，刀法流暢簡潔、含蓄渾脫，能夠巧妙地利用印石的自然形狀、色澤，甚至化瑕疵為神奇，又多以印體四周作為正體構圖，充分表達了作品的深遠意境，故深受文人的推崇。這種雕法基本不損及印材，尤適宜在名貴石章和隨形石章上運用，而且其圖案可以通過墨拓的方法複製，單獨作為藝術品欣賞。在印譜中，朱紅的印拓和精美的墨色圖案交相輝映，極大地豐富了篆刻藝術的表現力，也標誌著印鈕藝術的全面成熟。

二 明清的雕鈕藝人及風格

　　印鈕藝術的輝煌是與制鈕藝術的精湛技藝分不開的，經過他們世代相傳，不斷創新的努力，印鈕藝術也形成了不同的流派和風格，他們相互影響，促進了印鈕藝術的發展。由於歷史原因，雖然元明以來的雕鈕就已十分精美，但清代早期以前的許多制鈕藝人多不見經傳。

　　清初的著名印鈕藝人有楊玉璿、周彬。據康熙《漳浦縣誌》「楊玉璿傳」載，楊氏是福建漳浦人，「善雕壽山石，凡人物、禽獸、器皿俱極精巧，當事者爭延致之」，清高兆在《觀石錄》中也將其與古代的繪畫大師相比，稱其制鈕可與「韓（幹）馬、戴（嵩）牛、包（鼎）虎」相提並論，所謂「磅　盡致，出色繪事」，清周亮工與毛奇齡皆譽之為「鬼工」。楊氏精於圓雕技法，所治各種獸鈕造型生動，體態敦厚，所治花鳥草蔬富有生活氣息，而且他能巧妙地利用壽山石的天然色彩，創造了「巧色」技法，刀法流暢、穩健、細膩，功力深厚，所作印鈕多被作為貢品呈現。傳人有王奕生、魏開通等。

　　周彬，字尚均，福建人，康熙時曾被招為「禦工」，供奉內廷專司制鈕，皇宮內的璽寶閒章的印鈕多出其手。由於他常在手制的印鈕上刻有「尚均」款，故他所制鈕被後世稱為「尚均鈕」。周彬制鈕，敢於大膽誇張，造型巧妙生動，善於運用浮雕和線刻手法，以深刀刻山水、花卉等景物，對後世影響很大。

　　晚清的印鈕製作在福州地區極為興盛，而且出現了東門、西門兩大流派。東門派以同治、光緒年間的林謙培為鼻祖，他擅長博古圖

案、人物、動物，並有譜錄傳世，影響深遠。傳人有林元珠、林元水等，尤其是林元珠所作獸鈕，線條流暢精到，筋力遒健，須、鬃、毛髮細膩傳神，曾為陳寶琛、龔易圖等顯貴制鈕，為人所重。同治、光緒年間，福州西門外鳳尾鄉的潘玉茂，制鈕初學周尚均，長於薄意雕刻，藝術性很高，其弟玉進、玉良二人傳其技法，被尊為「西門派」創始人。西門派印鈕藝術在陳可應（1872—1941）、林清卿（1876—1948）二人手中推向成熟。陳可應是「西門派」創始人之一潘玉進的門下，薄意的技法造詣很高，以清逸流麗著稱，但 1941 年在抗日戰爭時期，于淪陷的福州竟被活活餓死。林清卿師承陳可應的薄意之法，但能廣收博取，相容並蓄，不滿二十歲即名重藝壇，成為「西門派」主將，與當時「東門派」主將林友清並稱，即所謂的「東門清」、「西門清」。

林清卿特別注意汲取繪畫藝術來滋養印鈕的雕刻，他曾在藝術高峰時期擱刀投師學畫，潛心鑽研書畫、篆刻，並研究古代石刻、畫像磚，不僅在技法上有突破，在題材的擴展上也能不落窠臼，他從古典文學名著和民間故事中挖掘題材，像王羲之愛鵝（附圖-19）、米芾拜石（附圖-20）、蘇軾夜遊赤壁等，皆能意境典雅深遠，而其山水

附圖-19 林清卿薄意王羲之愛鵝

附圖-20 林清卿薄意米芾拜石

花鳥方面，精雕細刻，也是嫵媚生動、興味盎然。林清卿被譽為楊玉璿、周尚均二家之外，最能「別開生面者」。西門派的傳人上游林文寶、陳可觀等，皆為一時高手。

印鈕藝術的發展繁盛，是與篆刻藝術的勃興相同步的。印鈕藝術經歷了三千年的發展，從古代的無名印工到明清的雕鈕藝人，正是他們的默默耕耘和不朽創造，才使篆刻藝術的園地中又開闢出一氣象萬千的新天地，使篆刻藝術的內涵更加豐富，更加充滿表現力。

三　用印法

印章作為社會生活的一種產物，在實際使用中逐漸形成了一些規範，這就是所謂的用印法。用印法是印章的名稱、印文的排列、用印的數量、大小、位置以及印章朱白文的搭配，乃至印泥的顏色等各方面，逐漸形成的或成文、或不成文的規定，它不是強制性的，與社會風俗、審美習慣有關，反映了中華民族的審美傾向和倫理規範下逐漸形成的某種思維定式，遵循它就容易受到社會的接受，反之，就可能被他人譏為「外行」。我們將從以下幾方面來認識用印法。

首先要求用印者書畫的風格與所用印章的風格保持一致。

宋元的院畫一路的風格，書法中「二王」一路流美的帖派書風，嚴謹規整，絲毫不苟，所鈐印章必以細緻的「元朱文」和工整的「漢白文」相配為最佳；明中期以後興起的，至晚清吳昌碩發展到極致的

酣暢淋漓、粗頭亂服的「大寫意」的畫風，以及清代碑派書法崛起後，取法高古、重視整體氣勢的書風，也最好配以雄渾古拙、以氣勢取勝的印章。這就是古人常說的「印章與書畫亦當相稱」[1]。

其次，要注意印章的形狀、大小、位置、數量和朱白文的搭配。

印章的形狀以正方形為主，其次則長方形、圓形、橢圓形、隨形等。

用印的大小一般根據題款的字形、作品的尺幅來定，姓名章因緊貼款字，印章一般略小於款字，而引首和壓角章因遠離款字，則可參照作品尺幅的大小來定，自然是大字用大章，小字用小章，總的要求是宜小不宜大。

鈐印的數量有僅鈐一方印者，用姓名章，鈐於落款下；鈐二方印者，一姓氏章、一名字章，鈐於落款下或落款旁；鈐三方印者，另於對角處鈐引首、壓角或齋館印。在用印數量上，古人曾有取奇不取偶的習慣，如明徐官云用印要「用一不用二，用三不用四，此取奇數也。其扶陽抑陰之意乎？」用陰陽解釋自然有些離譜，但取奇數的本義是讓畫面更為生動而已，因偶數給人過於對稱的感覺，清錢杜在《松壺畫憶》中說「印章最忌兩方作對」就是此義。

在印章形狀、朱白文搭配和鈐印位置上：一方印可朱可白，可正方也可長方，大小與落款相稱；二方印則一朱一白，二印皆正方，或上圓下方。印章以上輕下重為適目，故一般將紅色較重的白文置下，

1　黃易：「魏氏上農」印章邊款，《歷代印學論文選》，第 861 頁。

朱文置上，以避免頭重腳輕的毛病；三方印者，主要是引首與壓角章，引首要置於上方，以狹長形或橢圓形的朱文為宜，在畫面上萎縮鈐位置不可頂天，若是書法作品，則應鈐於頭一字和二字之間，其大小也不應大於姓名款印。壓角要置於下方，以方形的白文為宜，殊顯厚重，位置不可到底，其大小一般要大於姓名款印。

鈐印與款字的距離、兩方印之間的距離也需斟酌。一般而言，用印在款字的下方時，它們的距離以一個款字為宜，而兩印之間的距離又以方印大小為距較為妥帖。

另外，印泥顏色的使用也有一定的禮俗規範。印色一般都用朱色，但有人為使作品有更豐富的顏色，喜歡鈐用各種色彩的印泥，這就有可能觸到用印的禁忌。因為古人用墨、青印色，是因為「制中不忍有朱，故易之耳。觀此可見古人敬謹之至，一舉手而不敢忘父母也」，墨、青印色是古人在父母守喪期間所用，顯示了我國儒家傳統孝道的影響。

這些所謂的規矩是逐漸形成的，有積非成是的成分，也有約定俗成的因素，更有審美效果的考慮，並不是死的、硬性的規定。

除此之外，印文的內容的選用也不能等閒視之，下面我們就選擇一些書畫款印、鑒藏印、閒章常用的印文作為附錄，以便選擇。

四 印文輯錄

1. 書畫款印印文

××日課　××翰墨　　××寫意　××寫生　××草稿

××手段　××手跡　××墨痕　　××工筆　××畫記

××篆籀　××書畫　××偶得　××書畫印

××金石書畫之記　　某某×十以後作　××長年

××長壽　　××無恙　××日利　××長樂　××大利

××長生安樂　　　　××印信長壽

2. 鑒藏印印文

××曾讀　××經眼　××曾觀　××曾見　　××讀過

××過目　××珍玩　××收藏　××校勘　××鑒賞

××鑒藏　××珍賞　××秘玩　××藏書　××審定

××心賞　　××眼福　××經籍　××假觀　××所得

××暫得　××圖書記　××收藏記　××平生珍賞

××讀碑記　××珍藏書畫　××所得金石書畫記

××所藏金石文字　××收藏舊拓善本　××審定真跡

××所藏碑帖　　××所藏名人手箚　××審定金石曾在

××處曾經　　　　××收藏

3. 閒章印文

(1)一言

神　妙　墨　龍　鳳　云　風　氣　虛　空　壽　福　精

法　情　玄　和　敬　清　集

(2) 二言

云翔　泉韻　鴻飛　飛泉　凌煙　云鶴　幽蘭　臥遊　懷玉
博愛　懷冰　凌雪　澄懷　凌虛　思齊　聽濤　懷德　墨趣
墨緣　清雅　玄鑒　忘機　雅趣　澄觀　養志　霜華　云龍
澡雪　逍遙　歸真　制怒　養性　端雅　靜觀　慎思　虛靜
慎獨　養氣　曠達　虛懷　虛素　懷素　懷樸　自在　無為
清玩　求索　幽思　寫心　閒雅　寄興　長樂　懷遠　聽松
汲古　觀海　聞道　處素　野趣　多思　賞真　真趣　攬勝
尊古　出新　畫癖　印癖　千秋　鶴壽　冰心　悟道　真率
畫禪　隨緣　聽泉　寫意　自娛　和光　處厚　夢蝶　墨戲
吉祥　如意　如願　琴心　篤實　心畫　虛和　無染　致遠
心齋　遊心　變通　抱拙　潛志　聽雨月華

(3) 三言

游於藝　藝無涯　金石交　無盡藏　變則通　強其骨　平常心
德不孤　天行健　金石壽　壽而康　大吉祥　思無邪　樂無極
學吃虧　恭則壽　人長壽　翰墨緣　歸於樸　師造化　得佳趣
處其厚　畫中游　謙受益　貴有恆　興未瀾　心如水　聊自樂
守清虛　聊自娛　癖於斯　壺中天　仁者壽　學到老　變則通
半日閑　多即一　少則得　法自然　無盡藏　長相思　寵為下
能嬰兒　樂未央　惜寸陰　方寸禪

(4) 四言

清風朗月　素月流天　風花雪月　光風霽月　冰壺秋月　秋空霽海
惠風和暢　云中白鶴　谿聲山色　天朗氣清　飛泉鳴玉　云鶴遊天

抱樸含真　明月入懷　云心月性　積健為雄　敏而好學　穆如清風
見賢思齊　敏事慎言　頤養天和　聞雞起舞　自強不息　天道酬勤
學無止境　神遊物外　神與物遊　澡雪精神　翰逸神飛　妙造自然
法貴天真　返璞歸真　遊藝依仁　涉筆成趣　精鑒玄覽　書道千秋
大璞不琢　大象無形　明心見性　寸陰是競　群賢畢至　溫故知新
春華秋實　琴瑟和鳴　美意延年　皓月禪心　一葦可航　嶺上白云
俠骨禪心　留伴煙霞　琴罷焚香　雪梅水月　雪泥鴻爪　不知有漢
一不為少　曾經滄海　和而不同　自以為娛　紙短情長　寓物成趣
壺天風月　閑飲東窗　書生習氣　林泉清致　出入日利　樂天知命
賞心樂事　心託毫素　風月同天　靜觀自得　樂此不疲　淡泊明志
長樂未央　光風霽月　超以象外　馳神運思　會心不遠　問梅消息
山水清音　筆墨遊戲　高山流水　興之所至　偶然欲書　漸入佳境
道法自然　勤能補拙　海闊天空　開券有益　遷想妙得　樂在其中
淡煙疏雨　大巧若拙　轉益多師　厚德載物　壽如金石　冰雪聰明
勇猛精進　弦上聽松　文以載道　花好月圓　暗香疏影　樂以忘憂
朝乾夕惕　樂天知命　業精於勤　過眼云煙　高風亮節　心無掛礙
行云流水　為善最樂　澡身浴德　眾妙之門　文采風流　人傑地靈
吉光片羽　物華天寶　絕妙好辭　陽春白雪　和光同塵　天涯芳草
益壽延年　滄海一粟　洗心滌慮　紫氣東來　芝蘭玉樹　金聲玉振
乘風破浪　書道千秋　一時快意　甯拙毋巧　陶冶性靈　得少佳趣
冰壺秋月　一塵不染　學海無涯　閑云野鶴　江山風月　逸情云上
來日可追　梅花知己　用行舍藏　素心為友　空谷足音　與造物遊
從吾所好　披云臥石　與古為徒　放情丘壑　金石延年　永受嘉福
書為心畫　好學為福　梅花手段　從心所欲　明道若昧　煙波江上

領略古法 知白守黑 積健為雄 耕云釣月 惜墨如金 得魚忘筌
得意忘形 冷月無聲 本來面目 即心是佛 超然自得

(5) 五言

流云吐月華	竹深留客處	玩物聊自適	一笑百慮忘	海記憶體知己
此中有真意	但願人長久	平淡見天真	天意憐幽草	心月兩澄明
樂意寓平生	即事多所欣	更上一層樓	江清月近人	弦中參妙理
無竹令人俗	春草池塘綠	春江花月夜	性本愛丘山	江山無盡意
興與煙云會	忘機心宇曠	愛竹本虛心	樂哉無一事	坐看云起時
江山萬古情	人間重晚晴	山愛夕陽時	閑坐聽春禽	笑讀古人書
得失寸心知	家風好讀書	自愛不自貴	逸氣上煙霞	放眼看青山
平常心是道	梅影橫窗瘦	枕石待云歸	不俗即仙骨	

(6) 六言

夜靜月明風細	學然後知不足	德不孤必有鄰	白云深處人家
智者樂仁者憂	至虛極守靜篤	知莫大于闕疑	聽者聽於無聲
滿招損謙受益	富潤屋德潤身	負雅志于高云	出淤泥而不染
江山如此多嬌	茶煙琴韻書聲	吾道一以貫之	先器識後文藝
滄海闊白云閑	巧者言拙者默	言必信行必果	杏花春雨江南
恨不十年讀書	不知老之將至	觀海者難為水	不足為外人道
寄長懷於尺牘	物常聚於所好	我欲醉眠芳草	同自然之妙有
花好月圓人壽	名花夢裡相看	草木未必無情	移花接木手段
不登大雅之堂	筆墨當隨時代	有志者事竟成	冷香飛上詩句

無物累近聖境　神遊八極之外　我欲清吟無語

(7) 七言

一盞秋燈夜讀書　一簾煙雨琴書潤　一榻清風萬慮除　閑多反覺
白云忙

好讀書不求甚解　且擁圖書臥白云　一潭明月釣無痕　明月清風
本無價

吾將上下而求索　何可一日無此君　硯池春暖墨花飛　不信東風
喚不回

我書意造本無法　丹青不知老將至　幾硯精嚴見性情　入眼秋光
盡是詩

雄雞一聲天下白　春風又綠江南岸　萬紫千紅總是春　大風起兮
云飛揚

山雨欲來風滿樓　書如佳酒不宜甜　萬里云山入畫圖　不知秋思
落誰家

退筆如山未足珍　也思歸去聽秋風　只留清氣滿乾坤　不薄今人
愛古人

揮毫當得江山助　雛鳳清於老鳳聲　一片冰心在玉壺　紅樹青山
合有詩

一池明月浸梅花　窗外臨書種綠蕉　收拾云煙幸有山　興酣落筆
搖五嶽

風月縱橫玉笛中　萬事從來風過耳　竹解心虛是我師　文章有神
交有道

看盡名山行萬里　一生好入名山遊　搜盡奇峰打草稿　乘長風破

萬里浪

　始知真放在精微　　秋風春月等閒度　　我心安得如石頑　　書貴瘦硬
始通神

　束云作筆海為硯　　云山何處訪桃源　　朗月清風萬里心　　自鋤明月
種梅花

　衣帶漸寬終不悔　　人與梅花一樣清　　畫到梅花不讓人　　晴窗一日
幾回看

　江湖浪跡一沙鷗　　有好都能累此生　　一片冰心在玉壺　　試為名花
一寫真

　天真爛漫是吾師　　流水白云長自在　　君子之交淡若水

(8) 多言

草際煙光水心云影　　風帆沙鳥云煙竹樹　　學貴有常又貴日新
仁者樂山智者樂水　　精騖八極心游萬仞　　靜以修身儉以養德
我善養吾浩然之氣　　游山訪古人生一樂　　閑裡工夫淡中滋味
鶴鳴九皋聲聞於野　　鍥而不捨金石可鏤　　清氣若蘭虛懷當竹
樓前明月窗外花影　　江上清風山間明月　　樹影參差鳥聲上下
花開稱意詩成寄友　　自強不息厚德載物　　千岩競秀萬壑爭流
它山之石可以攻玉　　友天下士讀古今書　　泛舟滄海躍馬昆侖
道不自器與之方圓　　福隨春至壽與山齊　　淡泊明志寧靜致遠
壽如金石佳且好兮　　胸有方心身無媚骨　　足吾所好玩而老焉
風帆沙鳥云煙竹樹　　草際煙光水心云影　　蒼松倚日翠竹凌云
清風出袖明月入懷　　妙在似與不似之間　　倚長松聊拂石坐看云
別是一番滋味在心頭　　鳥窺棋局靜竹映酒杯深

度白雪以方潔干青云而直上　　願花長好人長壽月長圓

以山水風月詩歌琴書樂其志　　追摹古人得高趣別出新意成一家

聽雨月華萬物過眼即為我有　　心境清寧氣象自別　莫等閒白了少
年頭

書藝研究叢書 A0400006

篆刻研究　下冊

作　　者　趙宏
責任編輯　蔡雅如

發 行 人　林慶彰
總 經 理　梁錦興
總 編 輯　張晏瑞
編 輯 所　萬卷樓圖書股份有限公司
臺北市羅斯福路二段 41 號 6 樓之 3
電話　(02)23216565
傳真　(02)23218698

出　　版　昌明文化有限公司
桃園市龜山區中原街 32 號
電話　(02)23216565
發　　行　萬卷樓圖書股份有限公司
臺北市羅斯福路二段 41 號 6 樓之 3
電話　(02)23216565
傳真　(02)23218698
電郵　SERVICE@WANJUAN.COM.TW

ISBN 978-986-496-054-5
2017 年 7 月初版
定價：新臺幣 320 元

如何購買本書：

1. 劃撥購書，請透過以下郵政劃撥帳號：
 帳號：15624015
 戶名：萬卷樓圖書股份有限公司
2. 轉帳購書，請透過以下帳戶
 合作金庫銀行　古亭分行
 戶名：萬卷樓圖書股份有限公司
 帳號：0877717092596
3. 網路購書，請透過萬卷樓網站
 網址 WWW.WANJUAN.COM.TW
大量購書，請直接聯繫我們，將有專人為您
服務。客服：(02)23216565　分機 610

如有缺頁、破損或裝訂錯誤，請寄回更換
版權所有‧翻印必究
Copyright©2017 by WanJuanLou Books CO., Ltd.
All Rights Reserved　　　**Printed in Taiwan**

國家圖書館出版品預行編目資料

篆刻研究 / 趙宏著.-- 初版.-- 桃園市：昌
明文化出版；臺北市：萬卷樓發行, 2017.07
　　冊；　　公分.-- (書藝研究叢書)
ISBN 978-986-496-054-5(下冊：平裝)
1.篆刻
931　　　　　　　　　　　　　　106012212

本著作物經廈門墨客知識產權代理有限公司代理，由華文出版社有限公司授權萬卷樓
圖書股份有限公司出版、發行中文繁體字版版權。